陌

丑

圖

陌丑圖

吳兆南之 碩丑圖

「爭取延長軀殼的使用權，不放棄被利用的機會」
九秩老人吳兆南的《百丑圖》續集

立法院副院長 洪秀柱序

「上台鞠躬」
——向兆南大師致敬

　　繼三年多前第一本《百丑圖》問世，兆南大師又要出版第二本了！我搶先欣賞了幾頁，真是「拍案叫絕、再度驚豔」！前後兩本《百丑圖》、《皕丑圖》所展現的不僅是京劇中百種丑角的形貌、趣談與故事，也是兆南大師過去半世紀的演出紀錄與精彩回顧，更是京劇賞析不可或缺的寶典。以他在傳統戲劇的翹楚地位，何須我這門外漢來推薦呢？充其量我只是一個戲迷，實無具為大師出書寫序的「資格」，但恐卻之不恭，只好獻曝了，之所以來執筆湊熱鬧，完全出自對兆南大師的敬仰之心與崇拜之情，倘非因從政羈絆，還真嚮往投其門下、拜師學藝呢！

　　每齣戲劇都少不了丑角，但以丑角為主的劇目不多、橋段也不多，丑角常以滑稽誇張的扮相和插科打諢的方式演出，看似襯托主角的配角，但藉由丑角嘲諷詼諧的念白，有時更能發揮畫龍點睛的效（笑）果，激發觀眾看戲的趣味與共鳴。一位成功的丑角除了具備天生的表演細胞外，更要有豐富的人生閱歷、深厚的內在底蘊、以及機智的臨場反應，才能將丑角的冷雋、犀利、幽默和逗趣發揮得淋漓盡致，令人絕倒。

　　兆南大師自十三歲開始學京戲，文、武、丑都學，一樣學基本功，經常被分配的行當就是丑角。他自嘲：「個兒矮，長得醜，愛說笑，就只能演丑角啊！」來台之後在說

唱藝術上大放異彩，屢創佳績，獲獎無數，但他最愛的還是京劇中的丑角，他演過近一百八十
齣戲，扮過二百八十多個角色，他曾說自己「腦子像圖書館，至少記了三百個以上的老段子。」
他以八十多歲高齡撰寫的第一本《百丑圖》，如今九秩大壽又推出第二本，可見他滿腦子都是
珍貴的藝術題材，還有他閱歷無數的人生故事，就像一甕陳年老酒，愈久愈香醇！尤其他的話
語字字珠璣，別具意涵與驚喜，跟他聊天總是充滿了趣味、品味與回味，既然要寫序，不妨請
他再發揮巧思創意，將其精彩的故事化為文字讓更多人分享！

　　兆南大師以其在京劇和說唱藝術的成就被譽為「人間國寶」，他說過一句名言「從前說相
聲是為了活著，現在活著是為了說相聲」，不論演京劇也好、說相聲也好、出書也好，他引領
大家走入傳統藝術的殿堂，帶給觀眾最深層的快樂與感動，以他的才情、奇情與真性情，堪稱
是至真至善的「人間至寶」！也是至美至樂的「第一丑角」啊！

　　看完我這外行人寫的序言，建議讀者趕快翻頁，走進《皕丑圖》，倘佯在兆南大師的戲曲
天地，不亦快哉！

洪秀柱

百歲將軍　田兆霖序

自強不息的精神

編按：

　　田兆霖先生為吳兆南表哥，空軍少將退役，曾率中華民國第一個國劇訪問團巡迴世界演出。今年適逢田將軍百歲壽誕，故人稱「百歲將軍」；此序寫於 814 空軍節，更添意義。

繼《百丑圖》問世未久，兆南表弟又以其《皕丑圖》見示。無庸諱言，作者在新作上所費的心力，必然更甚於舊作，也由此更顯示作者「自強不息」的精神。

　　人生在世，不論在任何方面有一些成就，都可說是不虛此生。兆南表弟是一位多方面天才，無論是文學藝術或是科學商業，都有超人的稟賦，這在他半生中所完成的事業，便可見其端倪。際此錦上添花、更上層樓之日，敬備數言，以為之賀。

田兆霖 8. 14. 2013

中國曲藝家協會主席 姜昆序

老驥伏櫪，志在萬里

　　我六十歲生日的前幾天，曾經尊吳兆南先生之囑，為他的《百丑圖》一書，寫下了一篇小文忝作為序。

　　四年過去了，又一次看吳先生，他考我：「認識這個字嗎？」這是兩個「百」字放在了一起。

　　活了六十多年，念了十幾年書，搞相聲創作，也算與文化打了大半輩子交道，認識不下幾千漢字，憑良心講，頭一回看見把兩個「百」字攔一塊兒寫出來的！

　　「老爺子，這是字嗎？」回答非常肯定：「有！這個字讀音念『閉』，當兩百講！」我一聽樂了，這要是寫萬字，一張 A4 的紙盛得下嗎？！

　　我以為是笑談，隨手查了一下隨身帶的 iPad，嘿！一個端端正正的「皕」字就在漢字的檢索裡面。我立馬汗顏，太孤陋寡聞了！

　　吳先生告訴我，他要出《皕丑圖》，把第二百個京劇丑角的形象造型，扮上，拍照，出書！

　　聽聽，年近九十的老人，就是您有這精力，有那麼多齣戲嗎？

　　吳先生相聲、戲劇，兩下鍋，雙打鑼。

聽我的前輩講過，相聲和京劇的丑行，有一定的因緣。侯寶林先生就把相聲的起源追溯到唐代的參軍戲。

　　研究藝術歷史的人都知道，唐代參軍戲是以諷刺、滑稽為主的一種表現形式。一般人都說京劇，生旦淨末丑，丑行排在最末。其實，在梨園行，在過去的老戲班子裡，都知道有以丑為「尊」之說；也曾有在後台必須丑行演員先動了第一筆，其他行當才能開始化妝扮戲的規矩。

　　侯寶林先生學藝的開始，就是學京劇的，後來改行說了相聲。他告訴過我，丑角，無不行，百行通。丑角得能演形形色色人物，上至達官貴人，下至貧民百姓；男女老少，聾啞殘瘸；上至皇帝百官，下至旗牌驟夫；文人墨客，草莽豪傑，無所不能。

　　中國戲曲到了宋代，已經逐漸成熟。宋雜劇中副淨和副末，就是丑角的行當。他們在劇中插科打諢，活躍戲劇氣氛。川劇中的丑行，高甲戲中的丑婆，豫劇中的縣官等等，都有丑角藝術的精湛展現。

　　別看稱謂為丑，在戲劇的表演中，無丑不美！丑角在表演中，在裝扮和表演

上借鑒了許多小生和花旦的許多元素。蔣幹、湯勤、張文遠的風流倜儻；時遷、邱曉義、楊香武的俠肝義膽；崇公道忠厚、善良；《秋江》裡的老船夫的風趣的幽默⋯⋯丑角藝術家的精心刻畫，使每一類型的人物，既有丑行共同的藝術特色，又有各自鮮明的人物特點，每一個在舞臺上的形象都栩栩如生，傳世不衰。

戲劇評論家們說：「丑其美，以己之醜，使觀眾開心；以己之醜，揭壞人之醜；以己之醜，鞭撻社會之醜；以己之醜，盼人間不再有醜。丑角如清泉在滌污中，自己也成為濁水而消亡。」醜中見美是京劇丑角藝術的最高美學境界。

在北京，許多戲劇名家拜書法家歐陽中石為師，我不解其意，去問究竟。于魁智先生告訴我：「昆哥，老先生肚子裡寬敞，會的戲太多。現在幾乎沒有人能比得上，他給我們說戲，都得服呀！」

我恍然大悟，原來太多的東西不學，就失傳了！

我問吳先生：京劇裡有二百齣丑角的戲嗎？他說：「挖呀！」

我相信，對於吳先生來說，這不僅是個力氣活兒，這還是個傳統戲劇挖掘的大工程呀！

吳先生還說，丑行從大類上就分文丑、武丑，細分類還有官衣丑、方巾丑、褶子丑、茶衣丑、老丑、矮子丑等，各自丑行都有扮相表演的規範。光鼻樑子上的豆腐塊兒，就有著不同的形狀。有的是方的，有的是元寶形或是倒元寶形—叫作腰子形，還有的是棗核形，根據不同的人物，畫不同形狀和大小的白粉塊……

　　我說，打住，這兩百齣您得折騰到什麼時候？他說，慢慢湊呀！

　　可沒想到也就是三個月的時間，吳先生打來電話：「《睡丑圖》工程基本完成！」這回，我得真叫一聲老爺子了，您真行呀！

　　問我那序寫的怎麼樣了！我的媽喲，我還沒動筆呢！

　　我為吳兆南先生「老當益壯，寧移白首之心」的精神所折服。「老驥伏櫪，志在千里」，這位老人志在萬里，讓我這60多歲的年青人都追不上呀！如何是好？趕緊抄筆。老爺子催得急，寫上上面的話，不知道能不能為這本《睡丑圖》，作一點說明。

姜昆 2013 年 7 月底匆就於旅途中

自序

弁言

　　《百丑圖》再版了，喜見還有不少人予以青睞，感戴之情油然而生。有人誤為出了續集，且稱尚有不少丑角角色未曾列入《百丑圖》，殊甚可惜，應再出一本。

　　心雖嚮往，談何容易？更有人說了句：「這件事你不做，恐怕就沒有人做了」激勵性甚強，好，做！這下好像是欠下了債，欠債要還，就在這資料難尋，求訊無門的狀況下起錨了。

　　蒙翁柏祥先生佈置了燈光，又有劉不屈先生撥冗攝像，私下尋角色、找服裝備道具，足忙了三個月，總算攝了一百幅丑角圖像。可是劇目、人名常有混淆，是「秦叔保」還是「秦叔寶」？「鎖五龍」是哪「五龍」？詢問之下，各宗其本，莫衷一是，只得獨斷獨行了，必定誤謬屢見。

　　尚祈方家指正，切莫視為圭臬，僅供參考，自己點評四個字：聊勝於無！

吳兆南 7-15-2013

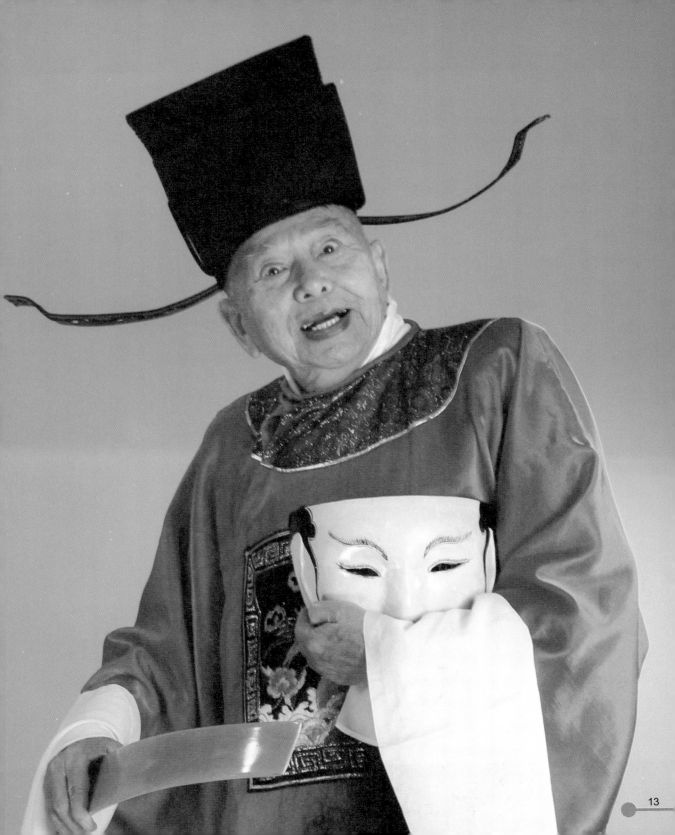

目錄

目錄

目錄

【一】

加官晉爵

│加官

京劇舊規，凡喜慶辦壽之堂會戲，第一齣前必先跳加官，是以生行或丑行應工。穿紅官衣，或加官蟒，戴加官臉子（面具），持牙笏，以醉步上場，做祝福動作，並展加官條子，上寫「天官賜福」、「普天同慶」等吉祥祝詞。如某人大壽，也可寫某人「萬壽無疆」等賀詞；當每年春節初一開台，也必有跳靈官、跳財神及跳加官的表演。

記得民國二十七年（1938）三月初，在北平西長安街「長安大戲院」開幕後十一天，同街迤東，新建的「新新大戲院」開幕，富麗堂皇，舞台兩側有畫龍的紗帷幕，觀眾看不見文武場工作人員，很是新穎，是由馬連良、萬子和等人集資興建的。開幕第一天第一場，是由馬連良跳加官，下場前轉身、去面具，以本臉答謝觀眾。算來七十五年了，記憶猶新。

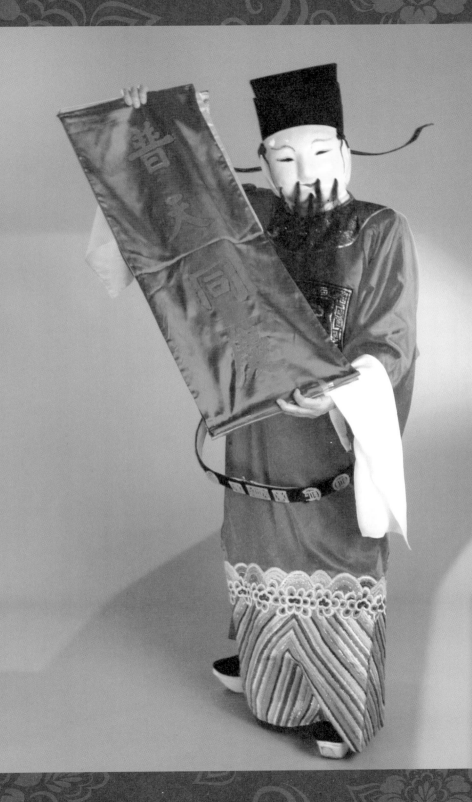

【二】

打城隍

假城隍

　　《打城隍》是一齣鬧劇，也是墊戲，丑角應工。上場必先唸一段數板，我每每是唸：「正走之間抬頭看，眼前來到城隍殿，城隍殿真好看，花樑花柱花閣扇……」因為有點應景，演出可長可短。

　　是說秦始皇修造萬里長城，捉拿懶人填餡，張三、李四等三人分扮假城隍、判官、小鬼，為避過差人耳目。最後因差人許願仍抓不到人，氣極而打城隍，再捉不到人又打判官，繼而小鬼，但都是一個人挨打，以為笑謔。

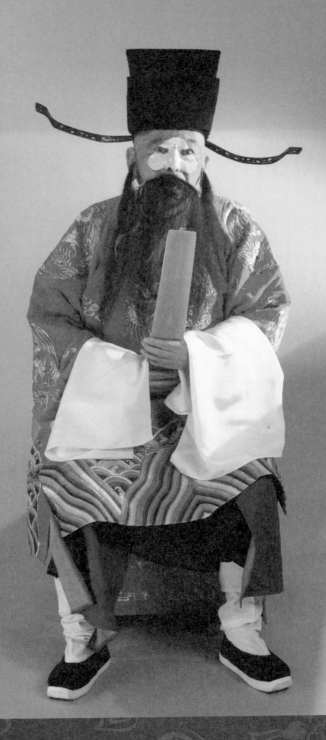

【三】

打城隍
假判官

說《打城隍》是墊戲，如後場演員遲到，則必要墊戲，如《花子拾金》、《瞎子逛燈》等，因為都是可大可小。

《打城隍》要上五個人，假判官是第二位上場，照例也必先唸數板，但一定不能與前面的雷同，也不宜是一個轍口（指十三轍），也不適唸紈袴子弟的那一套詞。

報名可用張三、李四或本人姓名，雷不殛、閃不照等雜亂名稱，不可用時人、名人名字，免招非議！

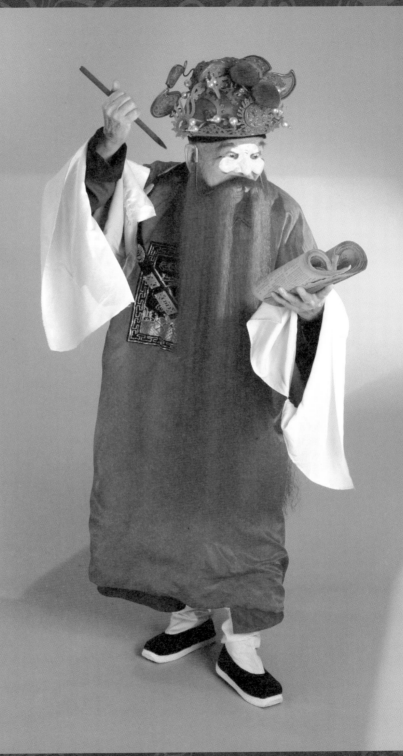

【四】

打城隍
假小鬼

《打城隍》第三個出場的是假小鬼，也是先唸數板，進廟拜神求庇護，知前者二人假扮神祇，也扮了小鬼，最後被識破捉走下場。

此劇的差人上場也要唸數板，有比賽的意思，目的是拖延時間。當然，如果是要快結束，只要差人把三個懶漢識破抓下，就算演完，觀眾也不會反感。

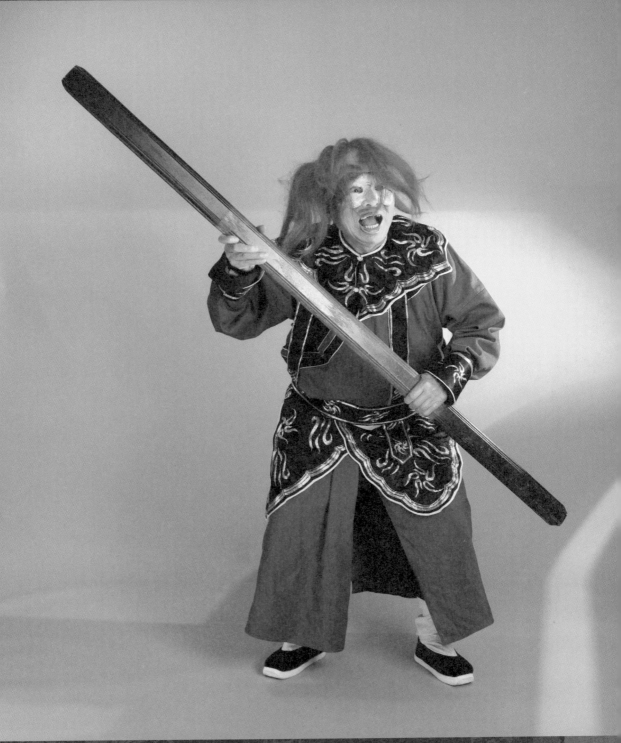

【五】

打麵缸

大老爺

　　《打麵缸》是一齣喜劇，也叫頑笑戲，當我十六歲的時候聽張春山的唱片學會的。在北平西珠市口「開明戲院」連演了兩次，當然是第一次演得還可以。我都是演王書吏，孫以萱同學的周臘梅，劉嗣昌同學的張才，張恩綸的大老爺。

　　劇情是妓女周臘梅想從良，大老爺判與張才，又後悔，將張才派出公幹，去到臘梅處調情；四老爺、王書吏踵至，都被張才返回趕出，與周臘梅成親，皆大歡喜，諷刺了官場的醜陋。

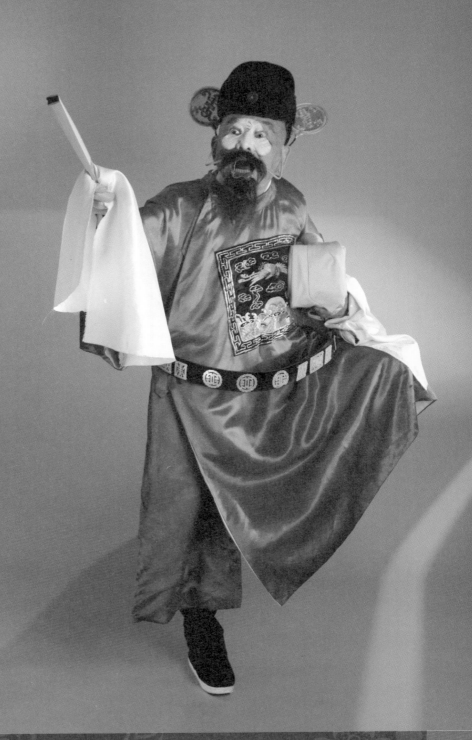

【六】

打麵缸
｜四老爺

　　四老爺，也偷偷去找周臘梅，藏在麵缸裡面被揪出來的，劇名「打麵缸」但四老爺並非主角。他在戲裡有一段數板：「叫張才，你過來，細聽四老爺說明白，大老爺派你山東公幹去，為什麼私自轉回來？放著冷酒你不喝，為什麼要往灶火裡篩？灶火裡燒出王書吏，麵缸打出我四老爺來，清官難斷家務事，床底下請出大老爺來。」

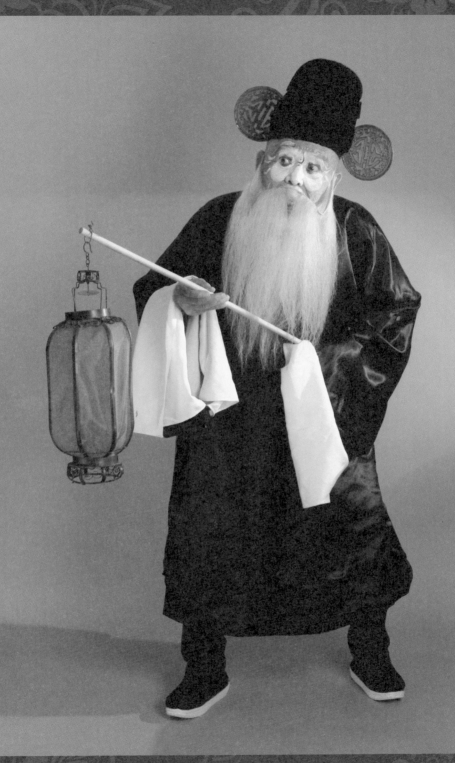

【七】

渭水河

武吉

　　《渭水河》是丑角開蒙戲，因為要唸一大段上韻的白口：「膽小天下去得，剛強寸步難行……」必須字正腔圓，可是沒有被叫好的機會，為的是打好唸韻白的基礎。

　　戲是殷代故事，西伯侯姬昌，夜夢飛熊，渭水訪賢，遇到武吉，本是曾經有罪的樵夫，但是名孝子，經他帶路見到了姜尚，派他做了先鋒之職。

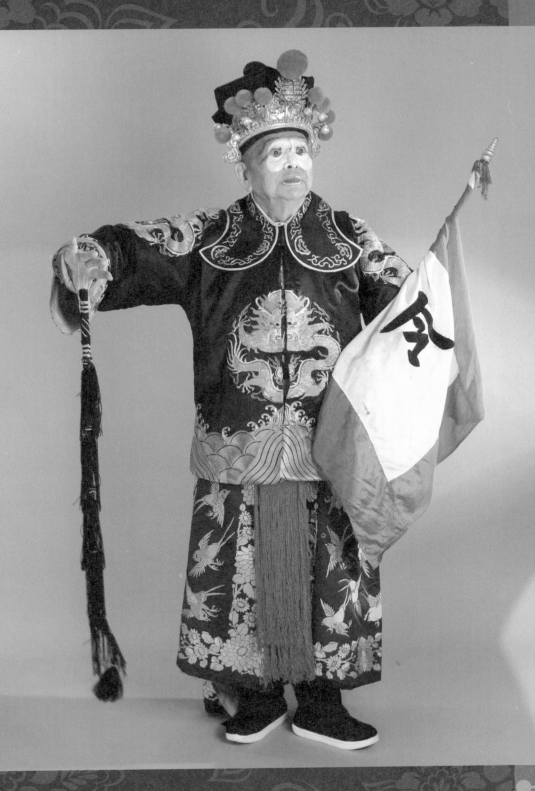

【八】

落馬湖

樵夫

清康熙年間，施琅的後代施世綸，是個清官，被落馬湖匪人李佩擒去，幸有李之義子李大成維護；黃天霸欲尋「黑太歲」褚彪設法救施公而不識路徑，幸遇樵夫指路才果。

樵夫雖屬配角，可必得是傍角的丑角才應工，對話中多有醒脾的笑料，聞者玩味。如早期楊小樓演，樵夫、酒保必是王長林；李萬春演則是小奎官、朱斌仙，都有一番精彩配合。

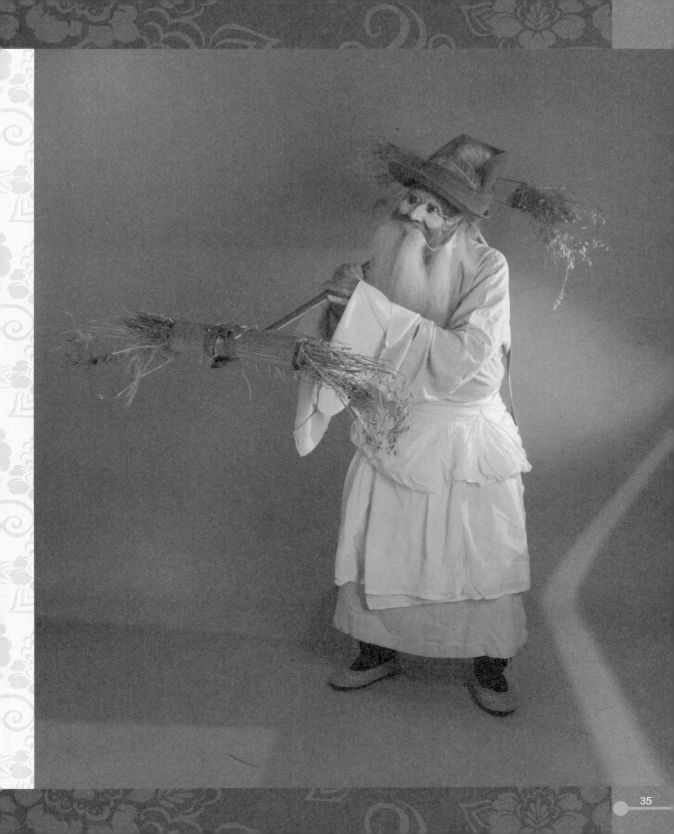

【九】

落馬湖

于亮

　　《落馬湖》是施公案的一折，「鐵臂猿猴」李佩擒了施世綸，本欲加害，幸有李大成的維護，才保全性命。後經黃天霸等水擒李佩救施大人，是楊派佳劇。其中，丑角樵子、酒保都是善良的；另一個丑角于亮則是惡毒的。于亮扮相醜惡，想殺施公，被「神彈子」李五用了弓彈射死了，惡有惡報，不失京劇本質。

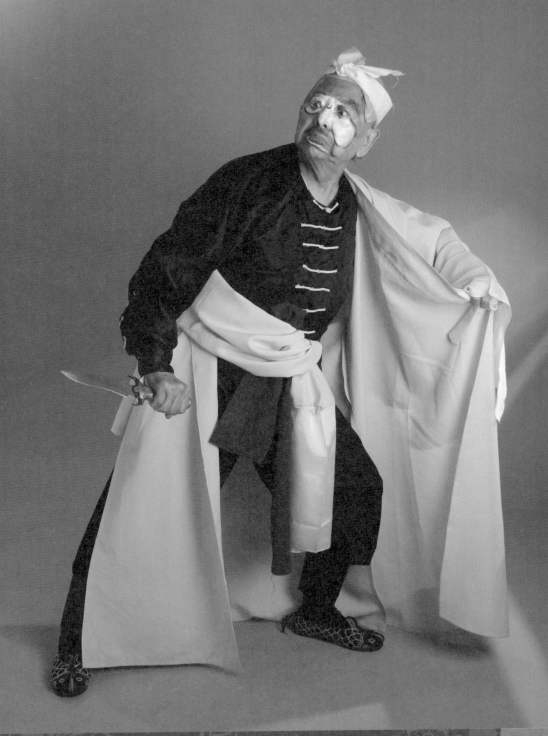

【十】

宇宙鋒

門官

秦二世胡亥時的故事。「宇宙鋒」是一口寶劍的名字，所以劇名也叫《一口劍》，是梅蘭芳的代表作。

秦趙高打算將女兒艷容許配給匡扶之子匡忠，忠惡其奸不允婚，趙請二世下詔主婚。婚後，因匡扶斥趙高指鹿為馬，趙卿恨遣人盜取御賜匡扶之寶劍「宇宙鋒」，用之行刺二世胡亥，武士當場被殺，因劍將匡扶入獄。僕人趙忠喬為匡忠，使其脫逃；艷容趁勢哭趙忠為夫，以釋眾疑，裝瘋後逃走，躲入尼庵，日後與匡忠團圓。

現在，太多只演修本，金殿，有不瞭解宇宙鋒三字之底蘊者。其中門官一角是小配角，只有五句詞。

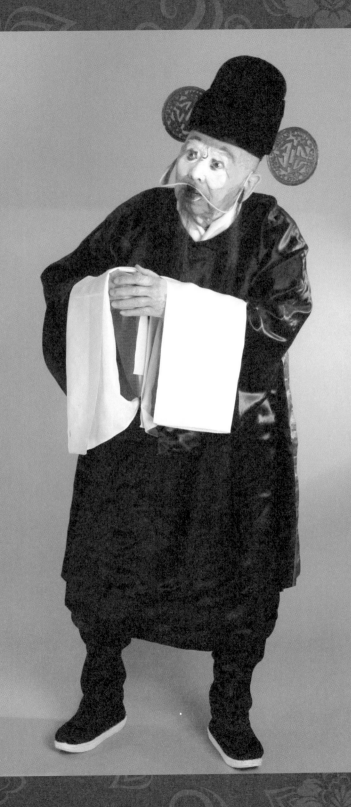

【十一】

穆柯寨

穆花

北宋時，楊延昭為帥，命孟良搬請五郎延德破天門陣，五郎需用穆柯寨獨有之「降龍木」以為斧柄，焦贊、孟良徑往索取，為穆桂英擊敗。焦、孟請楊宗保助戰，宗保被桂英擒去，孟良放火燒山，也被桂英用分火扇搧回，多虧宗保允婚才算免禍。

戲編的挺熱鬧，其間桂英的丫嬛穆花，是二路丑角演，但也討俏，像：「小姐，山下來了黑紅二漢，拾去姑娘箭雁，非但不還，還要搗蛋，您說野蠻不野蠻？討厭不討厭！」唸順了必有彩聲，可是目前大都減化了，可惜。

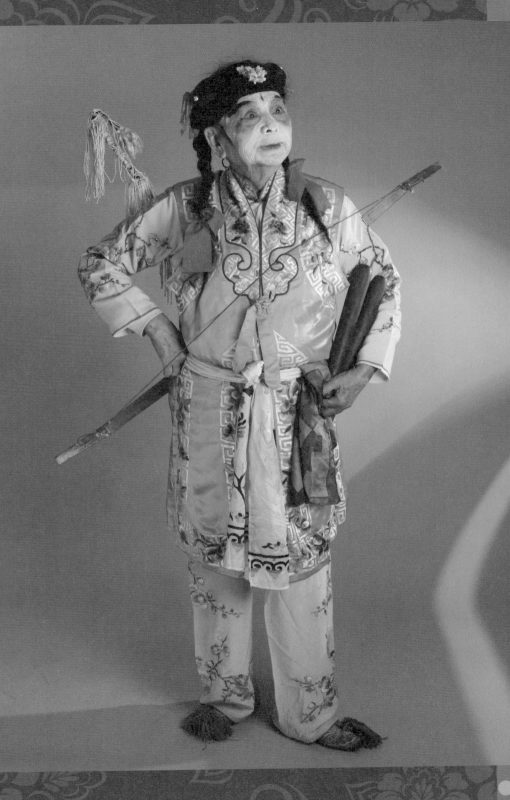

【十二】

打皂王

小鬼

《打皂王》又名《紫荊樹》,田氏兄弟三人同居,家有紫荊樹茂盛,田三之妻三春勸夫分家,二兄不允,遂用開水澆死紫荊樹,又日夜吵鬧,遷怒于灶神,到廚房打灶君,後兄弟悟而復合,樹又重生。

戲中灶王身邊有一小鬼卒,無台詞,只有應聲,手中所持之雨傘代表吹火之風筒,不過以博一笑而已。

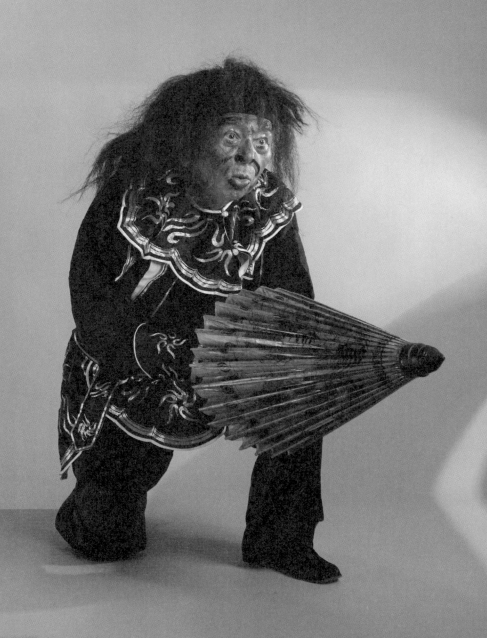

金錢豹

豬變小姐

西遊記的故事，金錢豹變化人形據「紅梅山」，見鄧洪之女美貌，派杜保提親，實則強佔。唐僧師徒經過尋宿，偶知其事，由孫悟空假扮丫嬛，豬八戒變為小姐，打敗金錢豹，是楊派武戲，有擲叉接叉之高難度表演。

其中豬變小姐是二路丑角飾之，只一過場進帳子，但應扮成半豬半女的模樣，化妝一刻鐘、出場一分鐘；晚近大多以小姐本臉手持釘耙示意而已，不費事換人化妝了，但失去了情趣。

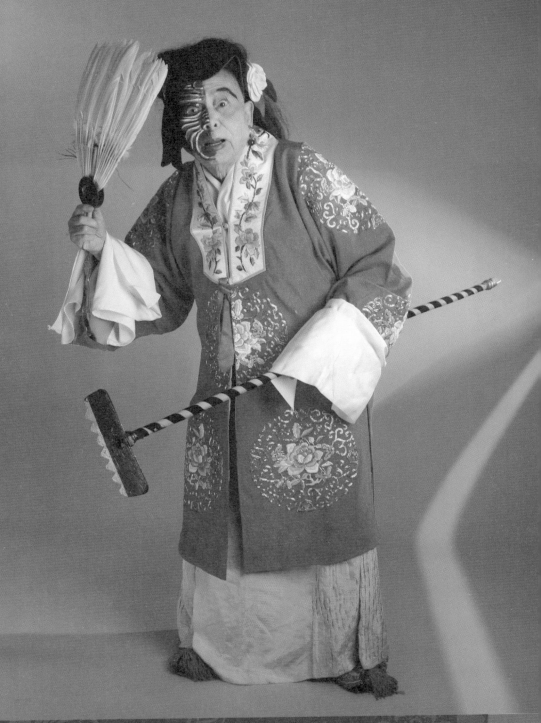

【十四】

金錢豹

杜保

西遊記故事，《昇平寶筏》二百四十齣戲中的一折，在第八本第十三齣有「擒豹艾文」，應該就是《金錢豹》。

在紅梅山修煉千年的豹子，變化人形，要強娶鄧洪之女，命黃鼠狼精杜保下聘禮，杜保上場唸：「嘴兒尖尖背兒黃，終朝每日土內藏，有人問我名和姓，五百年前黃鼠狼。」勾小花臉戴荷葉巾，綠花褶子，應該戴紅八字，可是六十四年前陪劉正忠演《金錢豹》的時候，後台就沒有這個紅八字鬍子，只好用紅筆畫了。

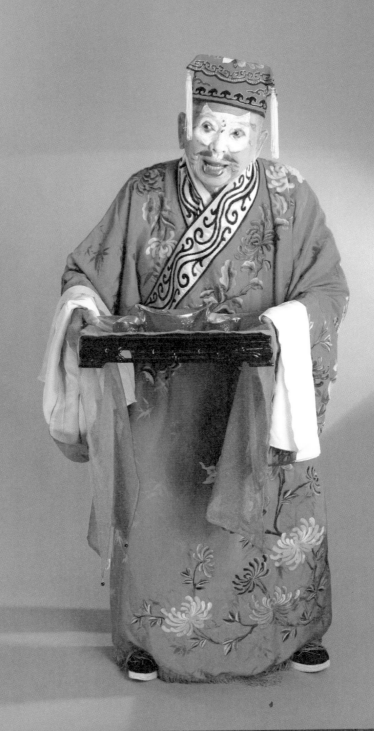

【十五】

九更天

｜侯花嘴

《九更天》又名《馬義救主》，書生米進圖攜老僕入京赴試，夜夢兄進國浴血來會，折返家中。其嫂陶氏與鄰居「侯花嘴」私通，而謀死進國，侯見進圖歸，又殺死了己妻柳氏，穿上陶氏衣飾，誣陷進圖殺嫂謀財，報官拘進圖，判斬。其忠僕馬義代為鳴冤，奔京師向太師聞朗申冤，行刑之日，久久天不亮，直至九更天，聞朗料必有冤情。

其間尚有「滾釘板」之表演，舊時演出尚有聞太師夜夢「一猴口銜一枝花」，猜想罪犯不是「侯花嘴」便是「嘴花猴」，荒誕無稽，甚不可取。台灣胡少安常演，曾陪王質斌宜蘭演此戲頗精彩。

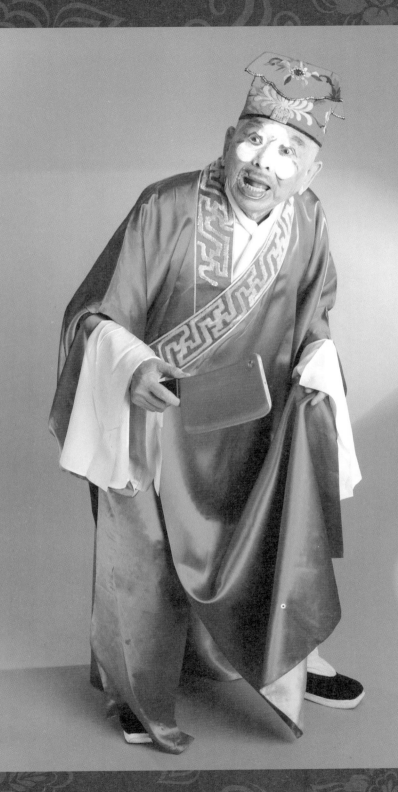

【十六】

九更天

侯妻柳氏

京劇界行規：「前不言更（《ㄥ），後不言夢」，是忌諱！所以《九更天》應該唸九更（ㄐㄧㄥ）天。

「馬義救主」，馬義為主人米進圖，不顧性命過銅刀、滾釘板，太師閻朗斷清冤案，原是侯花嘴私通米進國妻陶氏害死進國，恐進圖歸來事敗，又殺死了自己的醜妻柳氏。柳氏化妝用紙沾水貼於眼上，打一小洞，極醜，是跟穆成吉學的。

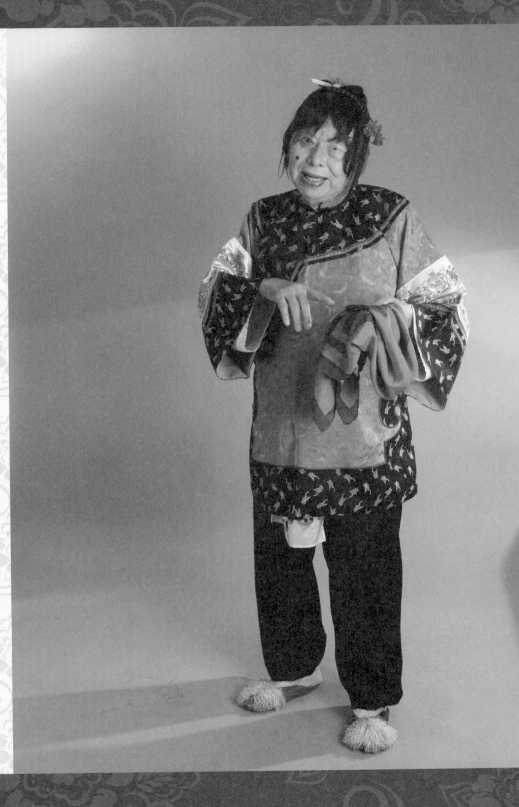

【十七】

奇冤報

劉升

宋時，南陽綢緞商人劉世昌，結帳返程，在定遠地方遇雨，借宿於窰戶趙大家中，趙氏夫妻圖財害命，毒死世昌，將屍骨燒成烏盆，故此戲又名《烏盆計》。恰有張別古討去此烏盆，得以向包公申冤，老生正工戲。劉之傭人劉升，雖是二路角，但也有唱有做，很是討俏。

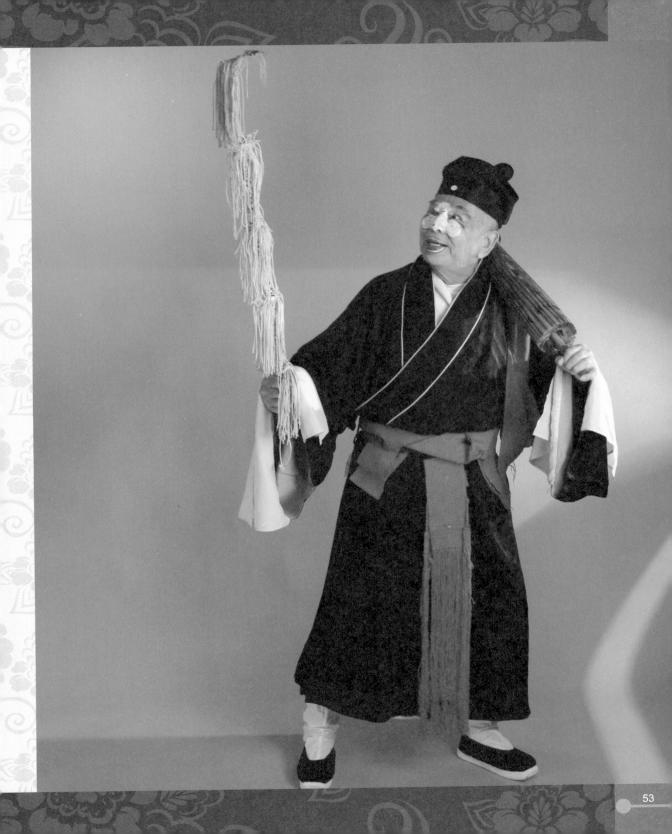

【十八】

武松打虎

酒保

　　水滸戲，武松是大英雄，打虎更是家喻戶曉的段目，戲裡的酒保也跟著被重視了。一般酒保，不過是：「客官用些什麼？好酒一壺哇！一壺，酒到。」可是這個酒保，經李萬春等加工，有不少表現：先搬酒罈，再述說景陽崗上有虎，繼而貪了武松舉罈喝酒之餘澤而醉，武松去後，帶醉下場。1983 年在香港陪李萬春演出前酒保、後王婆頗以為榮。

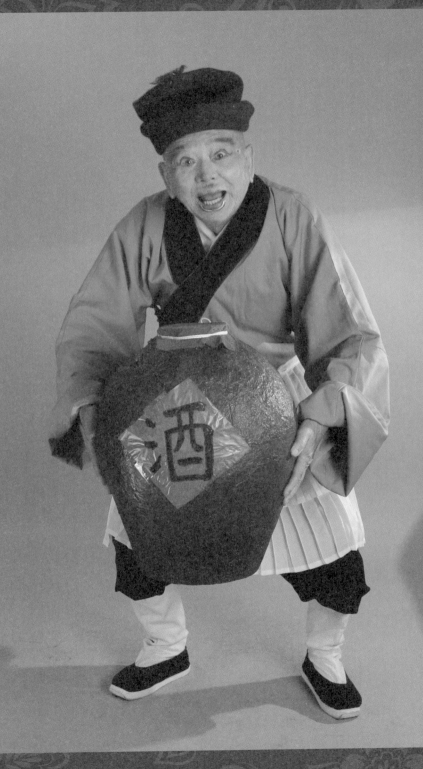

【十九】

武松殺嫂

│武大魂

　　水滸傳「武十回」最通俗，武松成了英雄的代名詞，可是其兄武植武大郎又是軟弱的代表，小說編排的真精彩。

　　我曾經在台北市中山堂陪李桐春、沈元雙、周金福諸位，一連兩天演出《武松與潘金蓮》中的武大郎，從〈打虎相逢〉直到〈殺嫂〉。中山堂的舞台又寬又大，兩場武大在台上走矮子，下來第三天竟然不會下樓了－當然素常練功不夠，仗著彼時年青，逞一時之勇。如今連《五花洞》的胡大炮也走不下來了，畢竟是九十歲了！

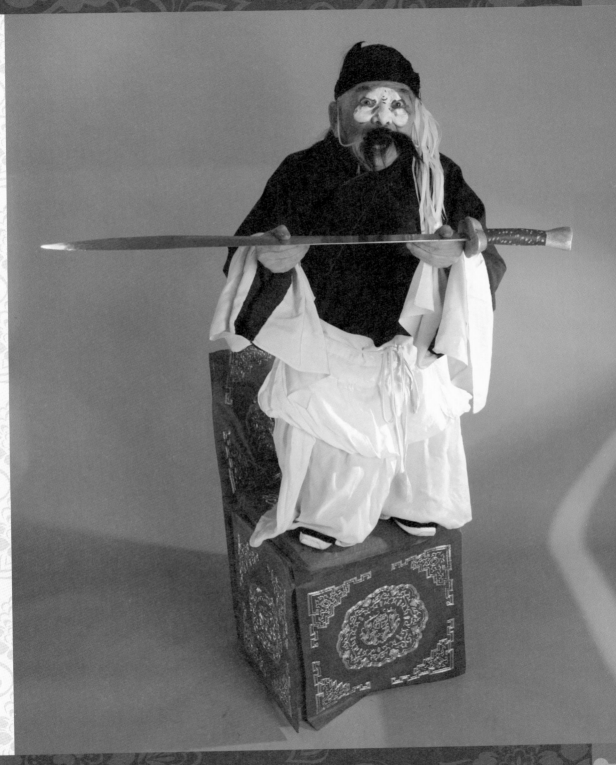

【二十】

打櫻桃

關大叔

　　《打櫻桃》是一齣「三小」的頑笑戲（小旦、小生、小丑），唱吹腔。丘公子帶領書僮秋水寄居在姑父穆員外家讀書，一日在後花園見到荳蔻年華的表妹帶丫嬛平兒在櫻桃樹下打櫻桃，彼此四目相交，霎時種下情根，竟然生起相思病，丫嬛平兒從中傳書遞簡。

　　一日穆員外邀丘生同赴文章大會─故此劇又名《文章會》，書僮秋水設計，使丘生中途假墜馬摔傷左膀，半途折回，得會表妹，不意被關大叔無意說知穆員外，以致拆散了一對愛侶。劇中之關大叔雖然是丑角，卻不為顧曲者喜愛。

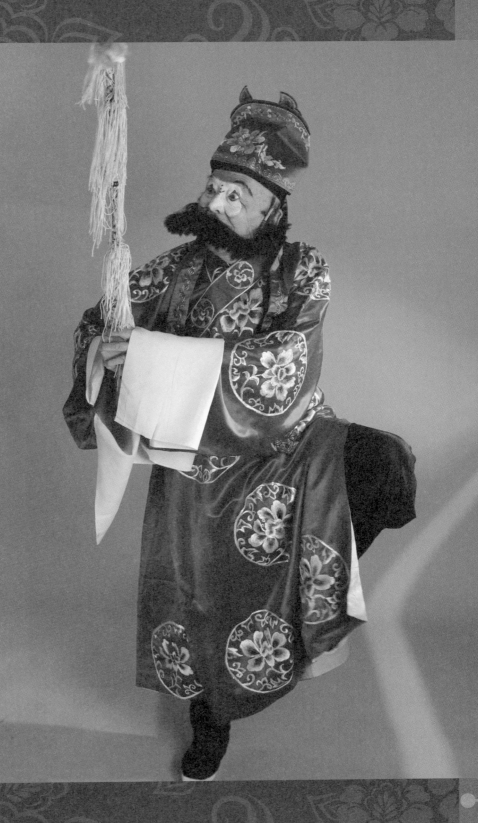

【二十一】

鐵籠山

迷當

　　三國後期，姜維伐魏，困司馬師於鐵籠山，缺水，司馬師拜泉得水。姜維擬約請羌王迷當為助，魏將陳泰往見迷當，偽稱姜維辱罵迷當，使其怒，遂反助魏共攻姜維。司馬師、郭淮合兵衝殺，姜維大敗，只剩一弓，郭淮追殺，射姜維，姜接住了箭，反射死郭淮。劇中迷當一角，生行、丑行都可以扮，早期劉正忠演此劇扮演過數次。

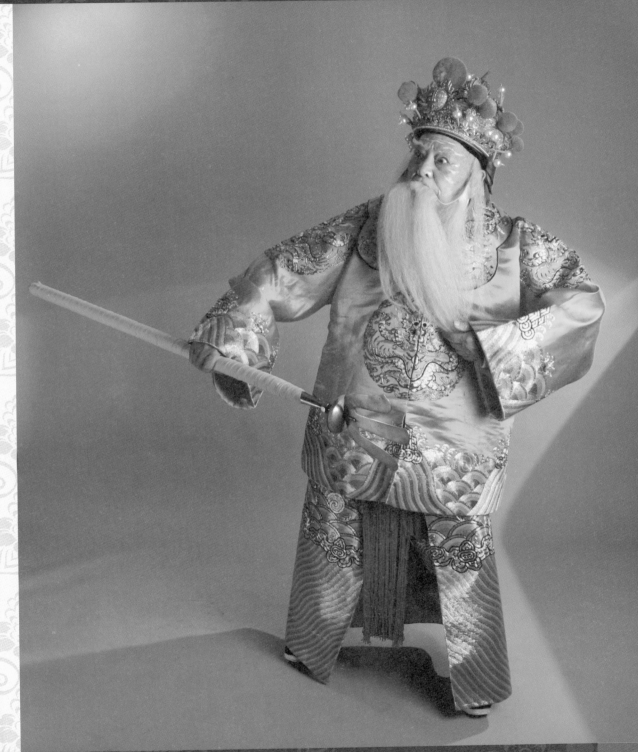

【二十二】

瓊林宴

葛虎

　　《瓊林宴》又名《打棍出箱》，書生范仲禹攜妻兒入京赴試，兒中途被虎銜去，妻子白玉蓮被告老太師葛登雲搶去，范驚嚇而瘋，遇樵夫指引，到葛府索妻。葛登雲假意款待，將其灌醉，命家人葛虎殺害，不意葛虎反被煞神殺死。葛虎死的不明不白，也彰顯出佣人服從，無權知道殺人原因，也絕沒有人替他申冤。

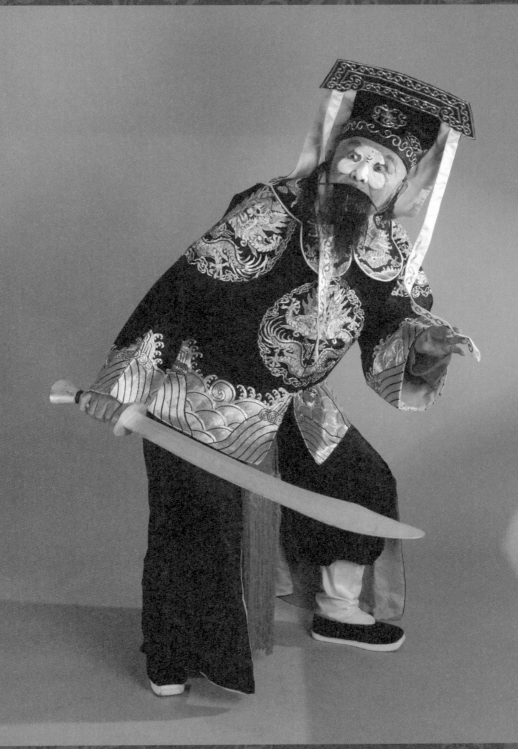

瓊林宴

屈申

　　《瓊林宴》，又名《黑驢告狀》，書生范仲禹失落妻兒，至葛府索妻被打死，其妻白玉蓮聞信自縊，葛命暫厝道觀。山西商人屈申，見范所遺黑驢，以自己白驢相換，攜資宿于李保家中，李保見財將屈申勒死，黑驢逃出投包拯處，包知有異，命趙虎循線勘查。白氏與屈申互相錯屍還魂：白氏醒後說山西話；屈申女聲女態，陰陽顛倒，當然笑料百出。最終包公審明此案，皆大歡喜。

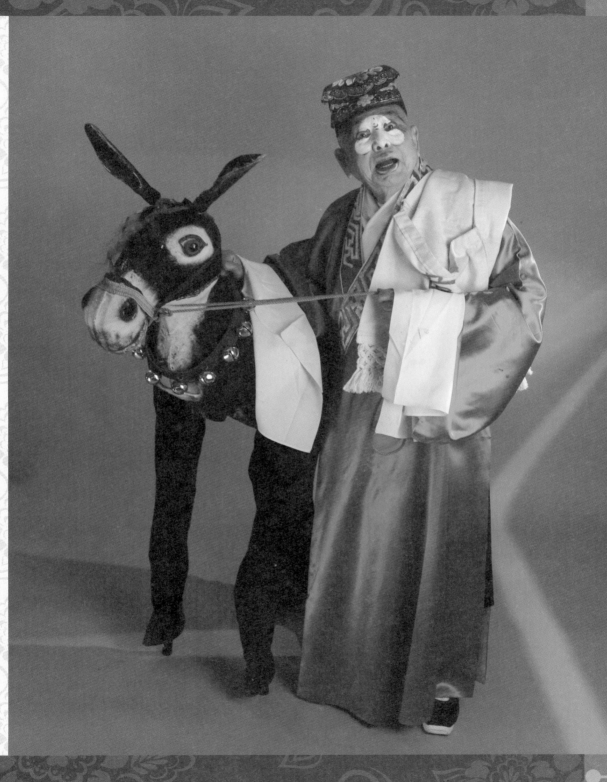

【二十四】

探親家

胡氏

　　《探親家》又名《探親相罵》，是「同光十三絕」中劉寶山「劉趕三」的拿手戲。相傳，他曾特准牽驢入宮承差表演此劇，梨園一時佳話。

　　鄉下的胡媽媽，將女兒野花嫁到城裡李氏家中，一日攜子前往探親，李氏乃旗人，輕視鄉愚，寒暄中語帶諷刺，以致互罵，甚至動手，全劇唱「銀紐絲」曲牌，李氏着旗裝，表示清代故事。

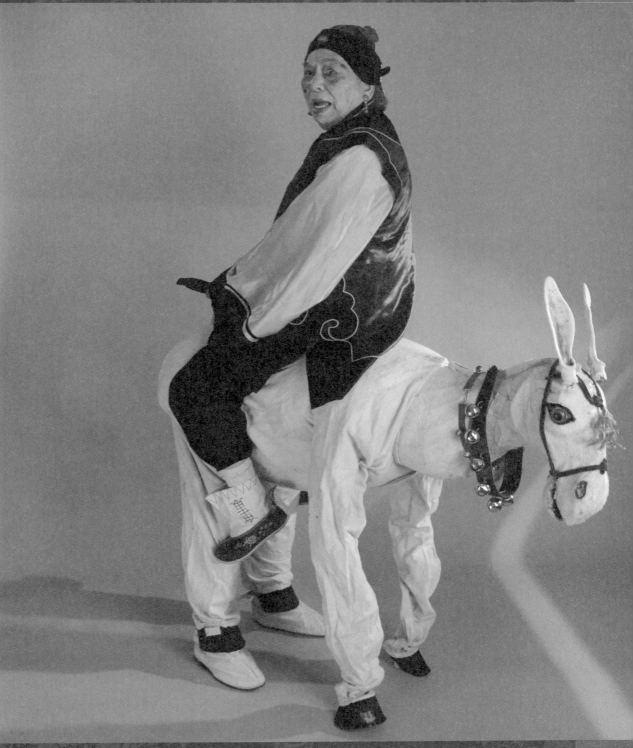

【二十五】

十三妹

白眼狼

　　《十三妹》又名《弓硯緣》，是古瑁軒「通天教主」王瑤卿的代表作。十三妹一角，不是青衣，也不是花旦，起名為「花衫」─衣飾沒有水袖，蘇武牧羊的胡阿雲是，穆柯寨的穆桂英也是。

　　劇中的「白眼狼」是驢夫，想圖財害命：去紅柳村本應向東，偏向西行，誤入能仁寺，最後卻被黑風僧款待死，惡有惡報。

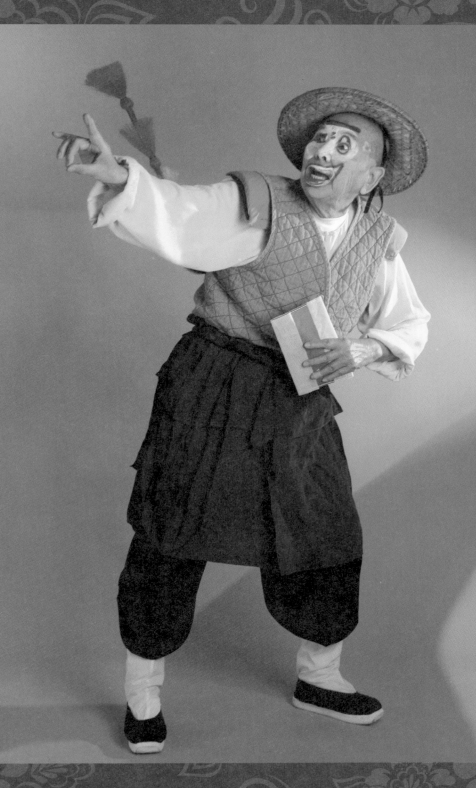

【二十六】

十三妹

｜黃傻狗

　　《十三妹》的後段接《能仁寺》，安驥安公子因攜有三千兩白銀，驢夫起歹心，故走錯路入了能仁寺，被惡僧「黑風僧」綁縛欲殺。幸有「十三妹」何玉鳳趕到，彈打惡僧，殺死驢夫，救出安驥，並同時救出另一苦主張金鳳及其父母，並為安、張二人聯姻。

　　京劇中「黃傻狗」這樣的角色，常用「騾夫」呼之，可他趕的明明是驢，不是騾子。此劇「白眼狼」、「黃傻狗」俱都被誅，正是京劇獎善罰惡，勸善於無形的宗旨。

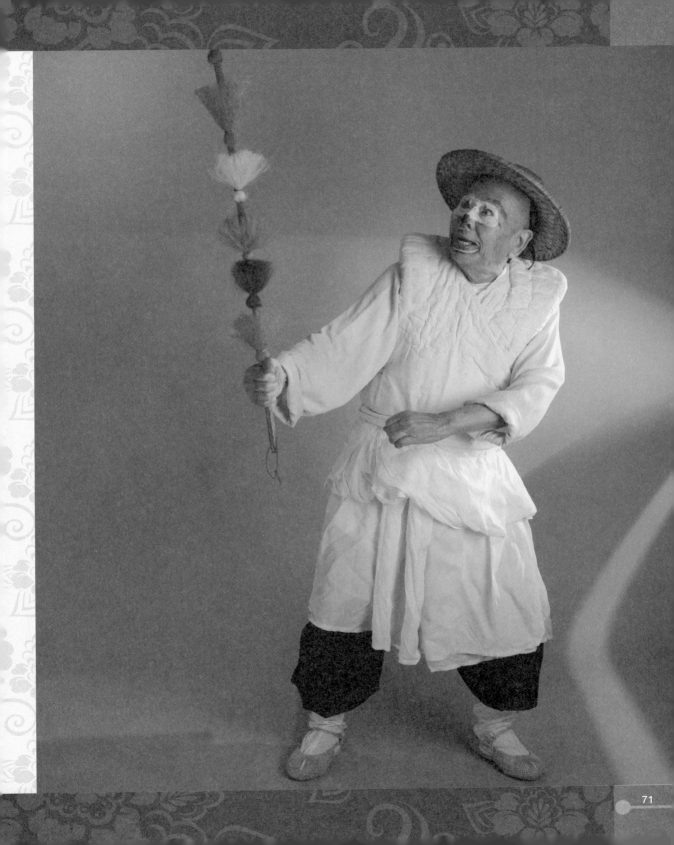

【二十七】

能仁寺

賽西施

　　老儒安水心，任淮陽縣令，忤上司被參，需銀六千贖罪。其子安驥籌銀營救，僕人華忠中途染病，驢夫欲害安得銀，誤入能仁寺。寺中有被「黑風僧」早搶來之「賽西施」，無恥之尤，正助惡僧勸搶來之另一張姓女子就範，幸「十三妹」何玉鳳趕到，除了姦邪，救了張金鳳一家。

　　劇中「賽西施」邪淫之相令人作嘔，公認孫盛武最佳，賈多才太過火，于金驊有特色。

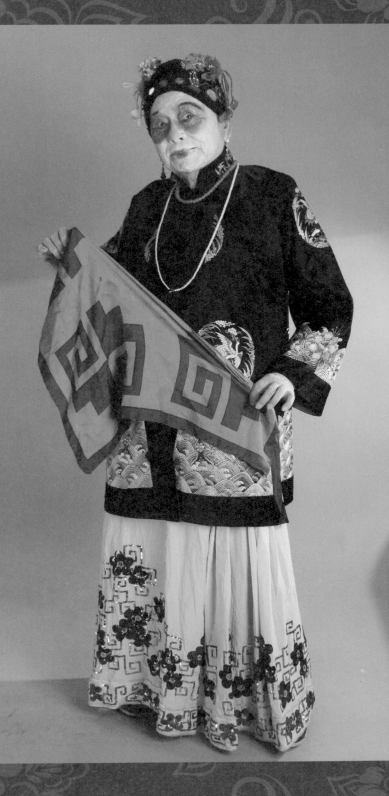

【二十八】

佟家塢

歐陽德

《佟家塢》是彭公案故事：佟金柱、佟銀柱弟兄入「八卦教」，暗集匪徒，準備起義。彭朋命馬玉龍、勝官保等詐作入伙，探其底細；馬又結合佘化龍等破壞教中兵器庫，裡應外合，倒反佟家塢，擒獲佟氏兄弟，是齣武戲，現已少見。

早期李萬春在北平「第一舞台」白天連演，戲中最討喜的就是怪俠歐陽德，反穿皮襖，拿特大煙袋杆，先是小奎官，後期為朱斌仙，七十多年了，記憶猶新。

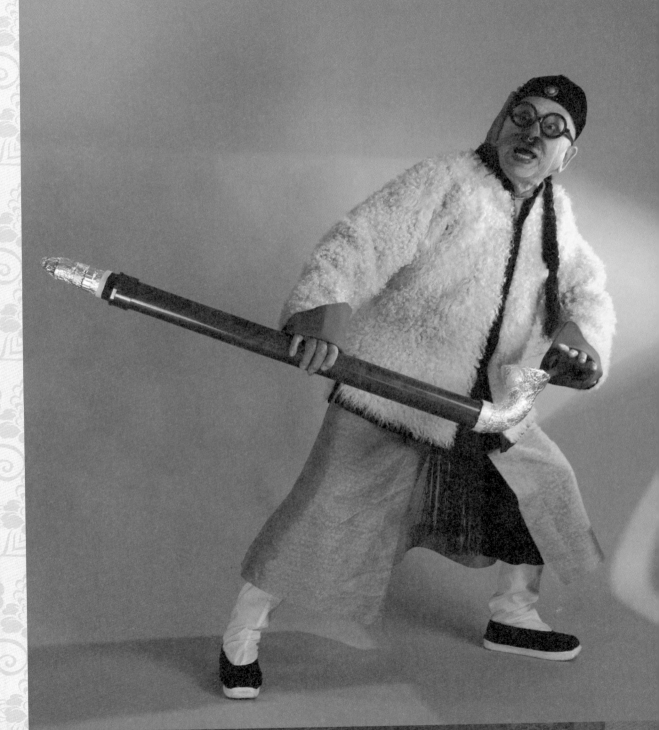

【二十九】

春秋配

石敬坡

商人姜韶外出，繼室賈氏虐待前妻之女秋蓮，使之郊外拾柴，偶遇書生李春發，善意贈銀，賈氏誣女不貞，鳴官。乳娘伴秋蓮逃走，途遇強盜侯尚官，殺了乳母，逼秋蓮就範。秋蓮機智，將侯推墜澗中，適石敬坡經過，救了侯尚官，搶了原本秋蓮之包裹。此折名為〈砸澗〉，晚近多已不演。

民國三十八年我在基隆「高砂戲園」陪馬驪珠演石敬坡，雖屬配角，卻頗受觀眾歡迎；也陪王振祖演過一次。

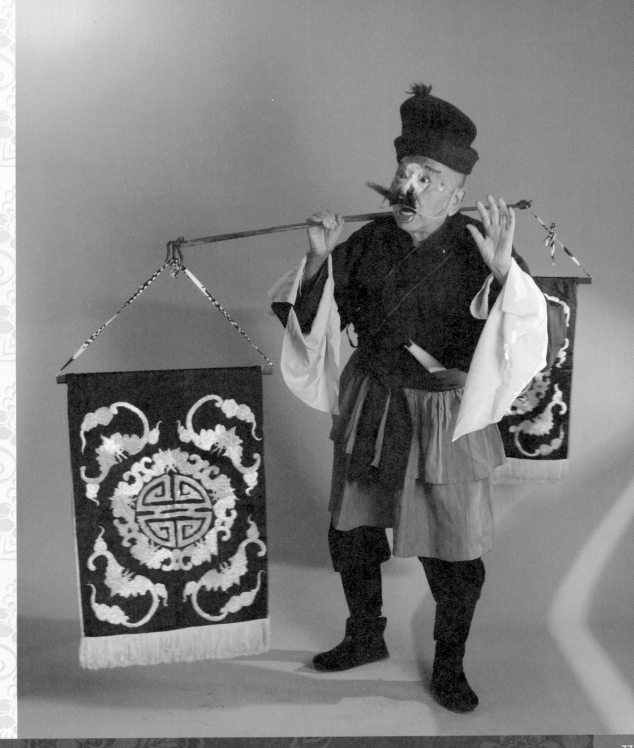

【三十】

鴛鴦淚
鳳承東

　　《鴛鴦淚》又名《周仁獻嫂》，早期是「北平戲曲學校」首演，儲金鵬、王金璐、李玉芝等演出，算是新戲。

　　嚴嵩當權，讒害朝臣杜憲，其子文學，有友鳳承東，又進讒言，嚴嵩逮捕文學，發配邊疆。文學托妻於義弟周仁，嚴之總管嚴年垂涎杜妻，計召周仁入府，迫其獻出杜妻，周仁歸告己妻，周妻毅然喬充杜妻，前往謀刺嚴年，未果，自刎而死。杜文學遇王四公，得妻死訊，誤以周仁見利賣友，飲恨而行。

　　逢海瑞從軍，征戰有功，襲父職，重審此案，斬嚴年及鳳承東，責打周仁傷重而死，故又名《忠義烈》。在台北台灣電視台陪古愛蓮演過一次壞人鳳承東。

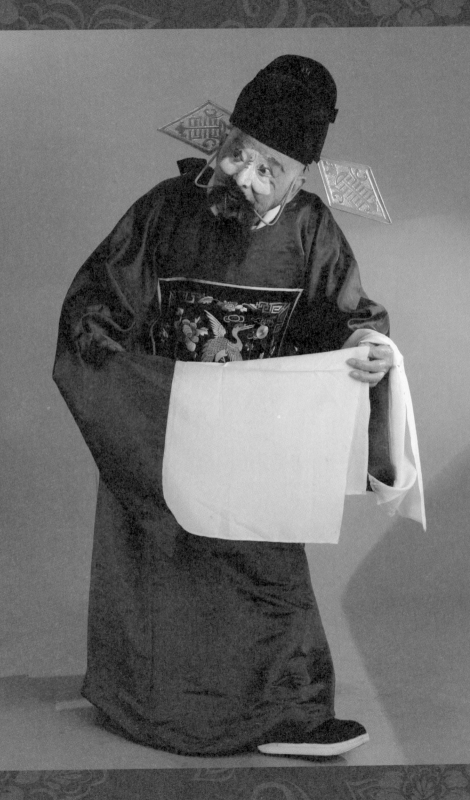

【三十一】

盜仙草

丑鶴童

　　白蛇傳的故事，白素貞與許仙成婚後，端陽節，許仙勸白娘子飲了雄黃酒，白蛇現了原形，許仙驚死。白素貞潛入崑崙山，盜取靈芝仙草搭救許仙，與鶴童、鹿童格鬥不勝，幸有南極仙翁憐而贈以靈芝，救活了許仙。

　　劇中之鶴童、鹿童現在全是由武生扮演，早期則是武花及丑行應工，如是一武生、一武丑，其畫面更顯突出、跌宕。

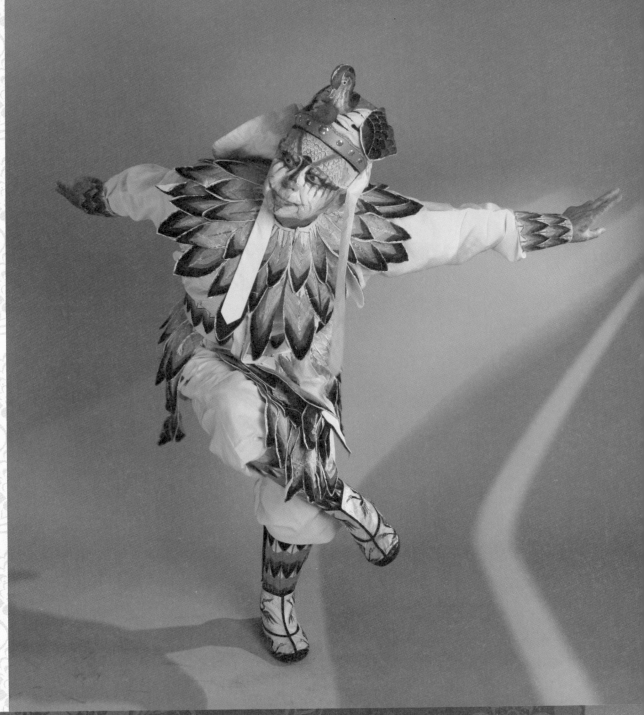

【三十二】

嫦娥奔月

兔兒爺

　　相傳四千年前「有窮國」后羿善射，得不死藥，被其妻嫦娥竊吞之，后羿質問嫦娥，嫦娥逃，因服藥身輕，逕直飛入月宮，后羿追至，被月宮吳剛擊退。嫦娥受金母命掌理月宮，兔兒爺是她護法。

　　梅蘭芳早期首編、出演於北平「第一舞台」，北平戲曲學校演過，由張金樑飾兔兒爺，此書之扮相即按張金樑之譜。

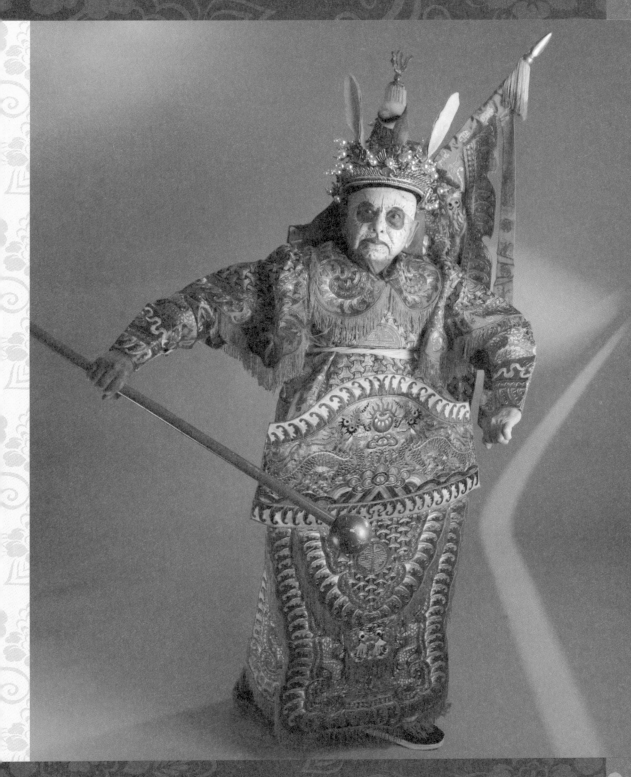

【三十三】

嫦娥奔月

兔奶奶

嫦娥奔月有了兔兒爺，既有了兔兒爺，就必得有兔兒奶奶。四千多年了，必是繁衍後代；如果仍能繼續存活的，應該只有嫦娥本人了，因為她吃了不死之藥。

假如她登月時是二十二歲，如今她是四千一百八十大壽了，可是美國的阿姆斯壯到了月球，不知見到了嫦娥沒有？可是不幸他也於 2013 年去世了，可謂無從考查了，也許等中國的航天人員上了月球，可能有好消息。

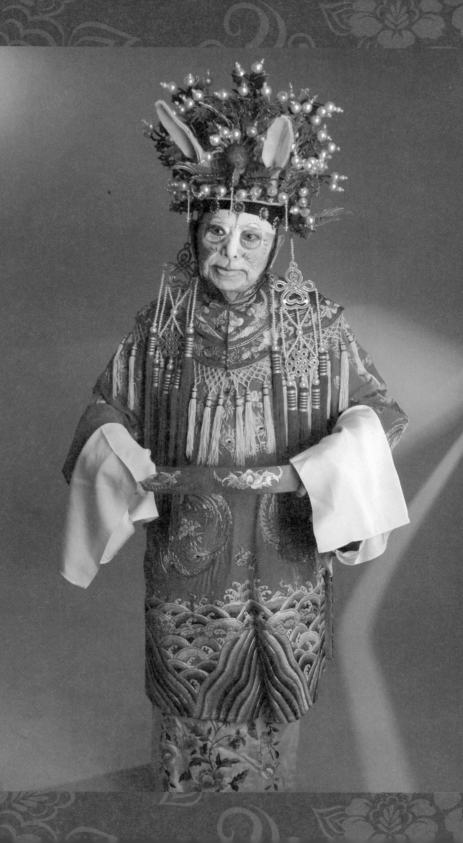

【三十四】

四進士

劉題

　　《四進士》又稱《節義廉明》：明代嘉靖朝，新科進士毛朋、田倫、顧讀、劉題四人出京為官。適有河南上蔡縣姚廷春之妻田氏，為田倫之姐，謀產毒死其弟廷美，又串通弟婦楊青，將妹楊素貞轉賣布商楊春為妻，幸遇毛朋代為寫狀申冤。劉題官最小，也被牽連瀆職，落個「回衙聽參」，所以他說「官運不旺」下場。

　　北京東單「雙塔寺」內的匾額上刻的四進士名字，最後是劉「提」，不是京劇中寫的「題」字。

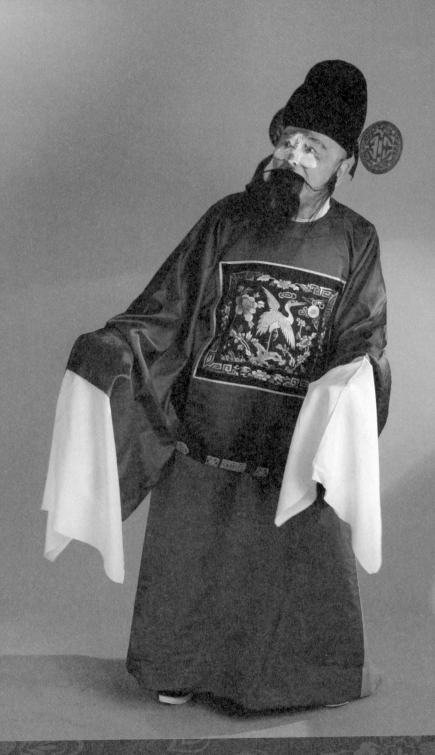

【三十五】

逛燈

二和尚

　　《瞎子逛燈》，一聽這劇名就矛盾可笑，失目之人如何逛燈？這是一齣墊戲，當演員未到或未扮好，不使台上開天窗，就由兩位丑角趕扮瞎子及二和尚，演《瞎子逛燈》。可長可短，也沒有一定程序，二和尚先上，約瞎子白先生一同去逛燈，有說有唱，反正是有眼的和尚哄騙失目的瞎子，當然以逗樂為主，下一場戲準備妥即藉機下台。

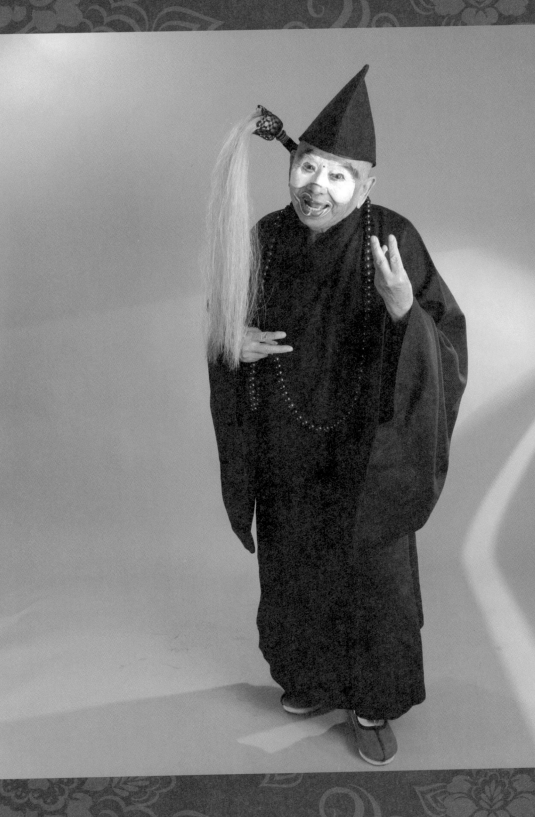

【三十六】

逛燈

白先生

　　《瞎子逛燈》主角是白先生，必須能唱能做，首要裝成盲人，不能睜眼；處處被和尚矇哄，上當要像真，觀眾才能發笑。因為是墊戲，往往是在壓軸前為之，觀眾期待正戲上演，如果壓不住台敷衍了事，很可能被觀眾掏下台去，甚為難堪。

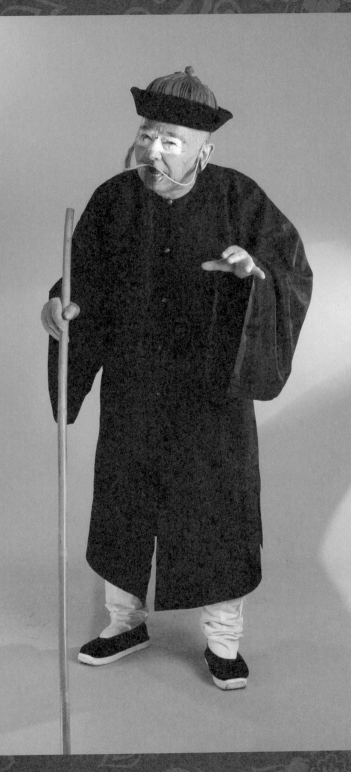

【三十七】

艷陽樓
| 賈斯文

北宋高俅之子高登，倚仗父勢，橫行於南陽。清明節日赴蟠桃會，遇徐寧子士英，伴母、妹掃墓，高登命轄閣師爺賈斯文向徐妹提親，被拒，乃強搶去。徐士英聞訊追趕，遇花逢春、秦仁，呼延豹，助徐救出徐妹佩珠，砸死高登。

大武戲，楊小樓最馳名，其中賈斯文是拍馬屁能手，圖中給高登搧風的那把大扇，可真是楊小樓昔日在台上用過的，有紀念性。

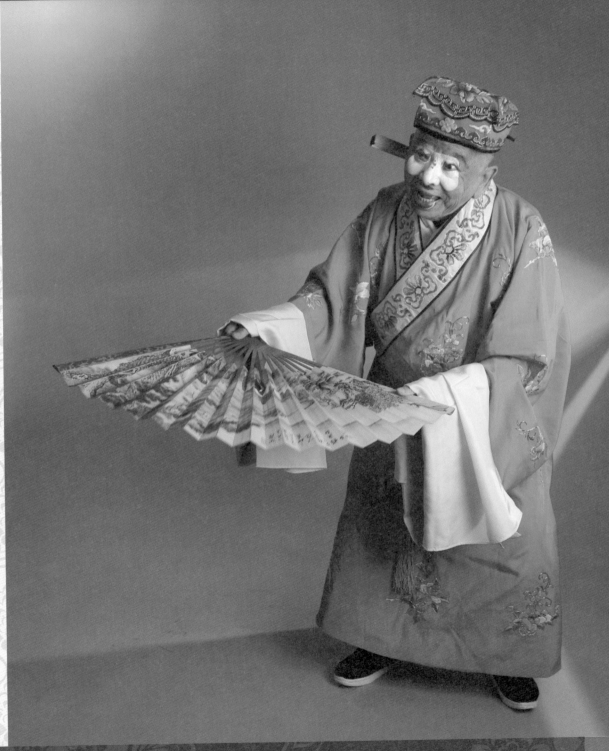

【三十八】

銅網陣

沈仲元

　　北宋皇叔襄陽王趙珏謀篡，建冲霄樓，設銅網陣以自保。顏查散奉旨偕白玉堂巡按襄陽，趙珏忌之甚，鄧車、申虎盜顏印信，白玉堂擒申虎，盤詰得實，以失印自愧，夜入冲霄樓，陷入銅網陣中死亡。後有蔣平〈寒潭撈印〉，是武丑應工戲。劇中沈仲元人稱「小諸葛」，文武全能，也是武丑應工。

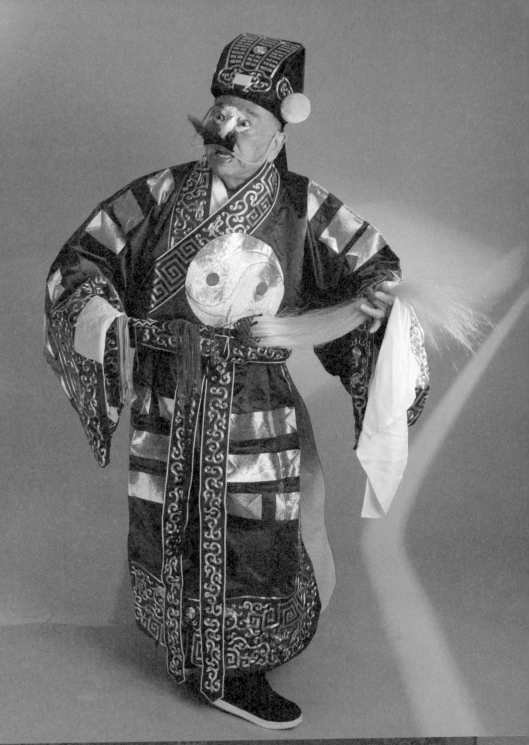

【三十九】

送親演禮

儐相

　　《送親演禮》是齣頑笑戲，是說鄧九公之妻陳氏嫁女，因為不諳禮節，請儐相事前教導，屆時，仍是笑話百出。

　　我於民國三十八年加入光榮平劇社，就陪周金福老師演儐相，尤以堂會演出場次最多，所以後來輪到我演彩旦比較熟悉，但這齣戲的儐相掌握著全劇笑點的鑰匙。

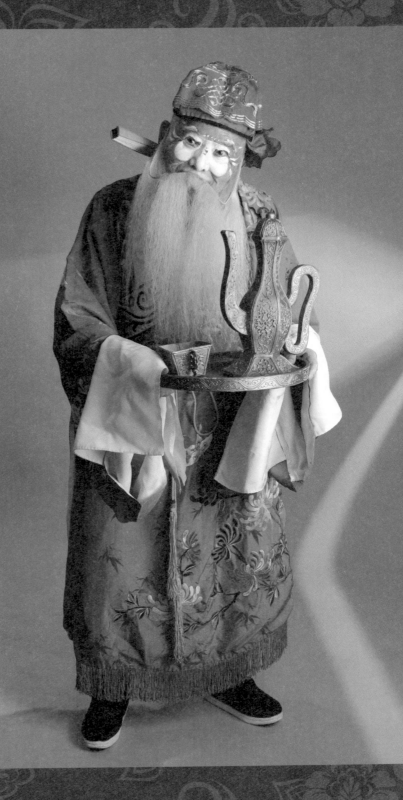

【四十】

借東風

壇童

　　《借東風》是三國戲中比較膾炙人口的一齣，尤以馬連良「馬派」最為突出，大家耳熟能詳。戲中有一個在諸葛身後撐旗的壇童，當孔明算出周瑜要派人殺他時，命壇童喬裝自己而趁隙逃離。俟丁奉、徐盛到來時，原本壇童還有詞：「風風風，火火火，南陽諸葛就是我。」可是現在一般演出都不唸了，甚至諸葛亮下場就拉大幕散戲了，不知算是進步還是退步？

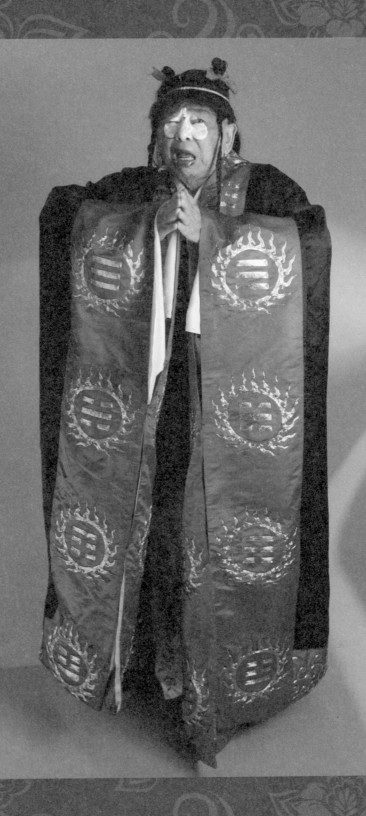

【四十一】

摩天嶺

毛子貞

　　唐代，薛仁貴掛帥，領兵進攻摩天嶺。守將「猩猩膽」恃山路險峻又兼勇悍，薛不能破，乃喬裝士卒入山，遇賣弓運貨上山之毛子貞，探知了情況，殺了毛子貞，冒充其子上山，得會周文、周武，結拜為兄弟。夜間說服二人，以為內應，箭傷「猩猩膽」，殺了「紅慢慢」，大破摩天嶺，又名《賣弓計》。毛子貞是戲中關鍵，也是一齣開蒙戲。

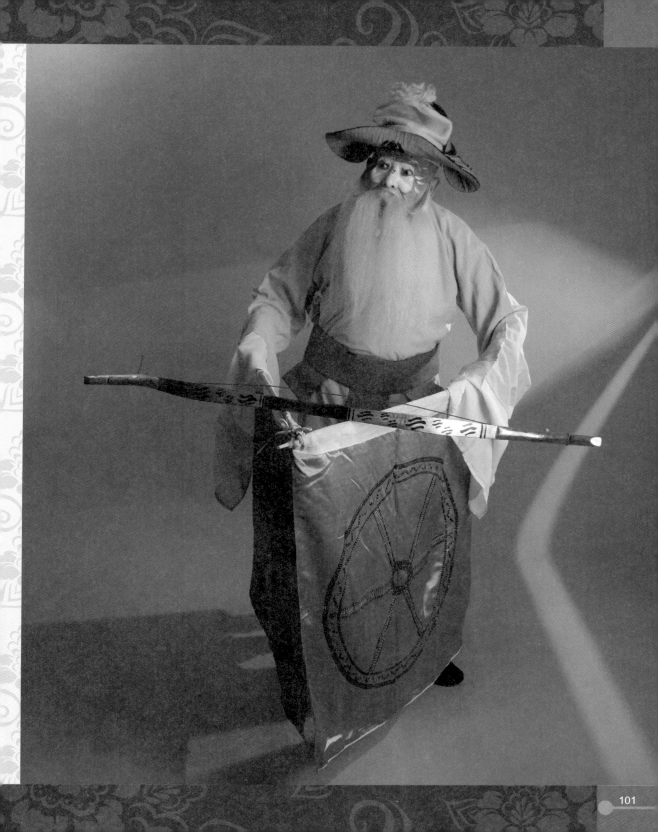

【四十二】

四杰村
朱彪

　　駱宏勛打擂時，朱氏四兄弟之朱彪，被鮑金花踢瞎了眼睛。《四杰村》劇中，駱宏勛、余千別了胡理到黃花鋪，被賀世賴誣良為盜，余千脫逃，遇駱兄賓王代雪冤。狄仁傑乃提解賀世賴、駱宏勛入都勘審，行經四杰村，朱龍等記楊州之仇，劫駱入村，欲加殺害。余千至，不得入，得僧肖月之助，又遇鮑賜安父女乃夜入村中，救出駱宏勛，合力殺死朱氏弟兄。是齣短打武戲，十分火熾，朱彪是四杰之一，扮像異常。

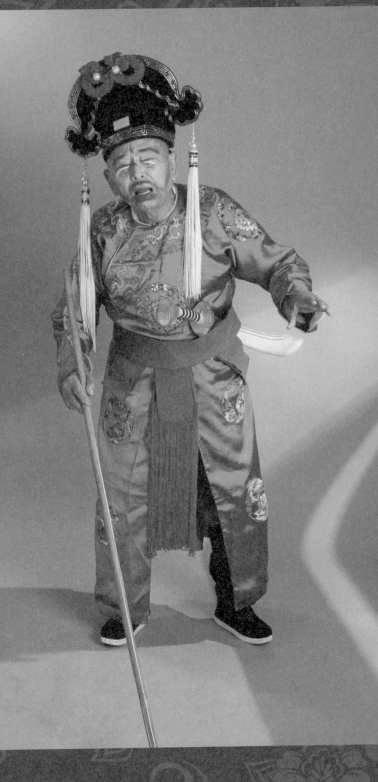

【四十三】

打曹豹

｜曹豹

　　三國時，呂布山東兵敗，投徐州，劉備納之，使暫駐小沛。劉備奉詔討袁術，留張飛守徐州，令其戒酒；張擬於大宴眾官後再戒酒，席上勸呂布岳父曹豹飲酒，曹不肯飲，張飛怒責之，曹豹恨而暗約呂布夜襲徐州，張飛酒醉不敵，棄城而走，又名《失徐州》。早期曾見郝壽臣演出，因自己太年青，還不瞭解全劇內情，演曹豹的是郭春山。

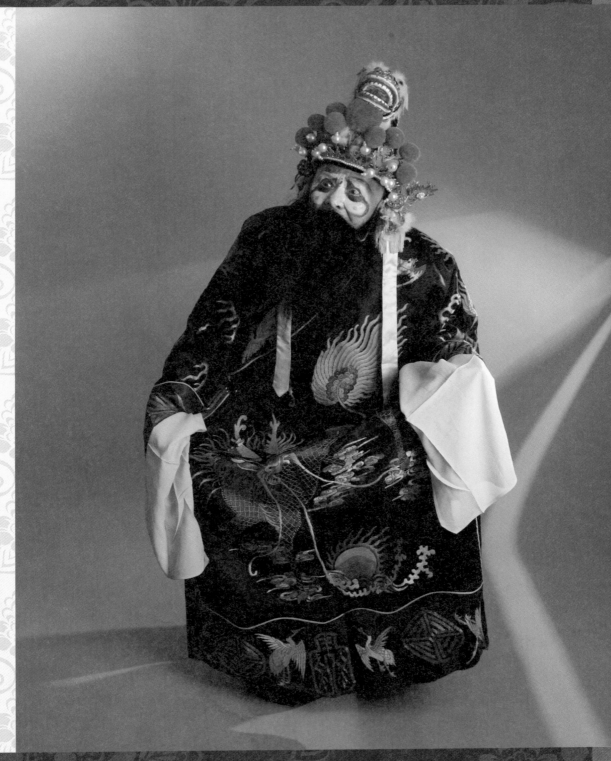

【四十四】

斬黃袍
韓龍

趙匡胤陳橋兵變、黃袍加身，稱帝，封鄭恩為北平王。河北韓龍進妹韓素梅，封在桃花宮，韓龍受封遊街，遇鄭子明，打之。韓龍逃入宮中，讒言，趙匡胤寵幸韓素梅，醉後怒斬鄭子明；鄭妻陶三春引兵圍宮，高懷德閣宮，趙酒醒痛悔。高懷德斬了韓龍，登城調解，陶三春斬趙所服之黃袍泄忿，劇中韓龍是個小人，斬之無虧。

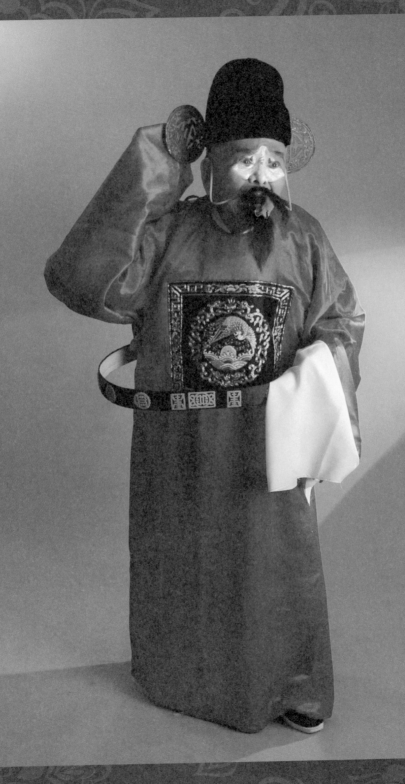

鐵弓緣

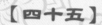

陳母

　　《鐵弓緣》開茶館又名《豪傑居》，再演下去，叫《大英傑烈》。是說陳秀英母女開小茶館度日，太原總鎮之子施文來飲茶，見女美，欲強娶之，被陳母打跑。陳母追打，途遇匡忠解勸，同返茶館，匡忠與秀英比武，成婚。

　　早期在北平時代，以趙硯俠演陳秀英最為出色，聽說關鸝鷉更精彩，只是沒有機會目睹，可陪關的老師戴綺霞演出多次。

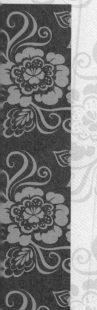

【四十六】

小放牛

牧童

　　《小放牛》是村女路遇牧童，兩個小孩的歌舞劇，又叫《杏花村》。兩個演員從上場到結束動作不停，對口唱唸不斷，很累人。2009 年陳雯卿提議唱《小放牛》，當時我二人都是八十五歲，加一起一百七十歲，可謂「老放牛」了！因此薛亞萍還特為我帶來一雙彩鞋，就是圖中所穿的，如果今天唱，必定唱一滿台（唱砸了），九十歲的老牧童必是人見人笑（恥笑）。

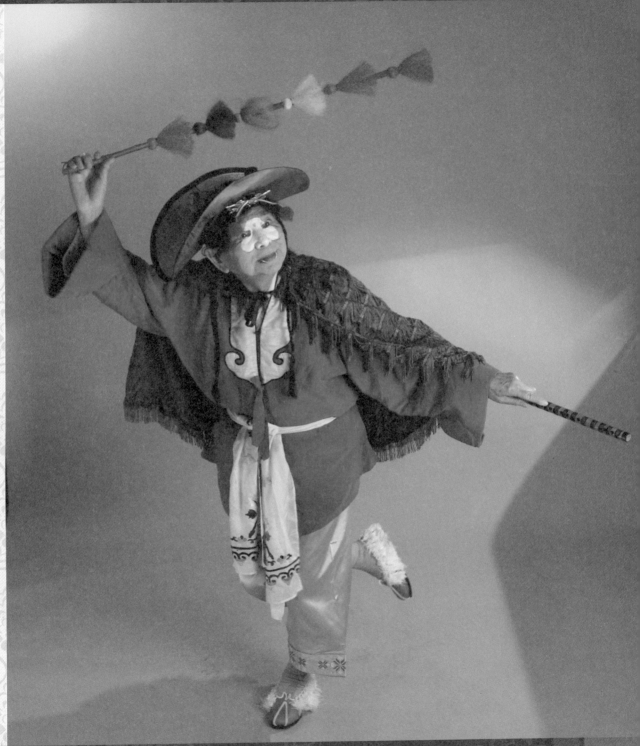

【四十七】

蟠桃會

李鐵拐

　　蟠桃會，慶賀王母壽誕，八仙過海祝壽，海中魚精劫去韓湘子，八仙求天兵救助，擒斬魚精，救出韓湘子，是齣武戲。

　　八仙中以呂洞賓居首，其次故事較多的就屬李鐵拐。他本是一白面書生，後修煉成仙，出竅升天，囑家人七日勿動屍身，徒誤將其屍焚化，李返回不見屍身，只得投一跛腳倒臥叫化之身而再生。至於其到底是跛左腳或是右腳，時有爭議，可笑。

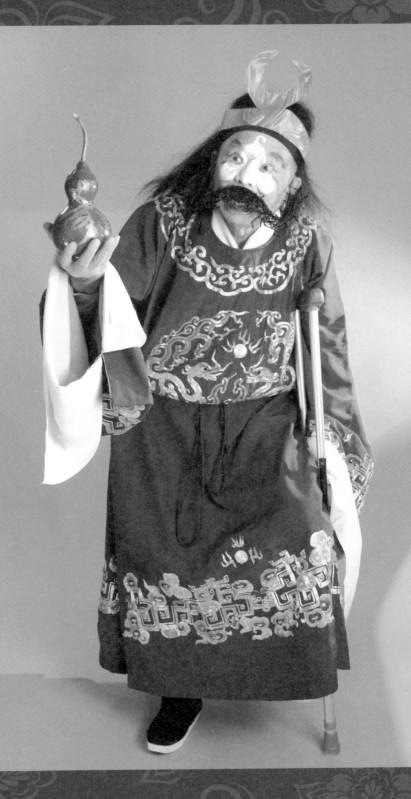

【四十八】

孔雀東南飛

焦母

東漢末年，廬江太守手下小吏焦仲卿之妻劉蘭芝，賢淑勤俊，偏受婆婆虐待，藉織絹粗陋之故，強逼仲卿休妻，竟至夫妻投水而死，是一齣程派悲劇。「北平戲曲學校」侯玉蘭、李玉芝常演。

劇中之焦母人見人恨，記得我同蘭婉華演出後，有人憤怒闖進後台要揍我，真不愛演這個角色。1973年3月我將到美國三藩市，紐約票房的蕭老闆來電話約我演焦母，我婉回說我不會。

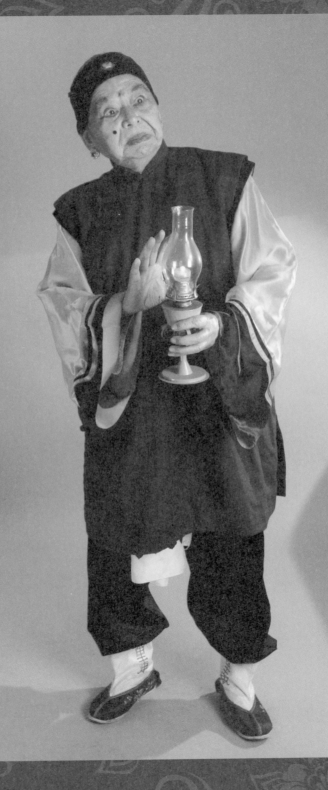

【四十九】

頂花磚

常天保

頑笑戲，常天保懼內，拜弟周子勤約同赴試，常妻不允，周鼓勵毆妻，常不敢，反述之妻，罰使跪地頂花磚為懲，周進勸遭逐出，周助常毆妻。常妻假死，周又教常做欲放火焚屍狀，常妻無奈，才允常入京赴試。六十年前在「光榮平劇社」與劉松嬌屢演常天保，周子勤是王延齡。

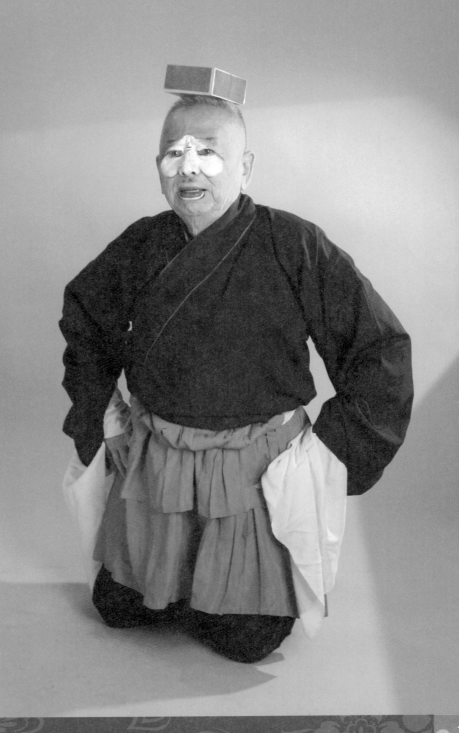

【五十】

過巴州

徐大漢

　　三國戲，龐統陣亡，諸葛亮以大軍入川接應。張飛分兵前進，過巴郡，守將嚴顏雖年邁卻英勇，堅守不出。張飛佯做焦躁，從小路取城，並遣部卒貌似自己之徐大漢喬裝先行，誘嚴截擊，自己突出以攻其後，果然生擒嚴顏，又以禮勸降。徐大漢，假張飛，立了大功。

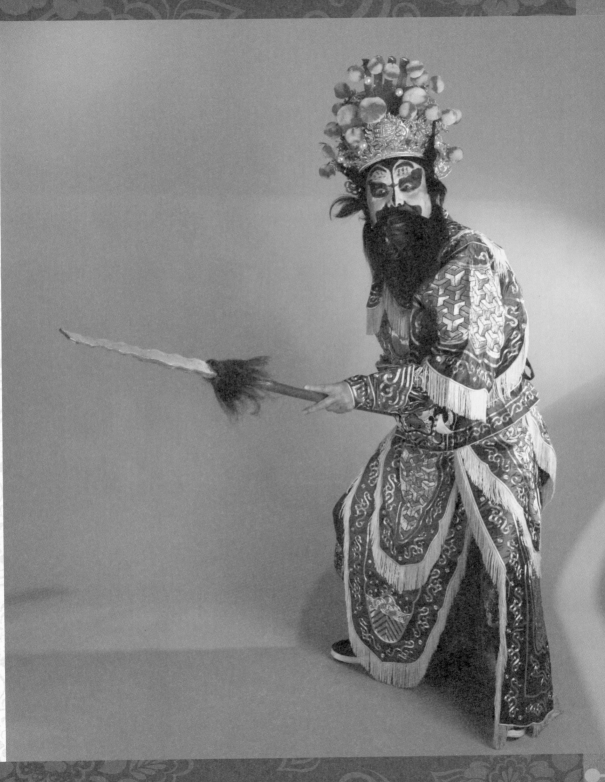

【五十一】

雙怕妻
｜石佑

　　鬧劇，「不長坐」也叫「不掌舵」，素懼妻，閑遊遇卜者，傳授「三綱五常，不畏妻子」花了二百錢，歸試之不驗，妻責後命其索回卦錢。途中遇友石佑，互譏懼內，不長坐大言不懼妻，與石佑打賭二十兩銀子。

　　回家與妻言明，定計，使妻於石佑來時假作長夫，為騙石之銀兩。不意石佑驚走未付罰銀，不妻怒打後罰背板凳推出門外，適石佑也被罰頂小板凳於市，兩人同命相憐。於是二人抓詩一首：「太陽一出紅似火，二八佳人胭脂抹，好的讓他佔了去，挨打受罵是你我。」

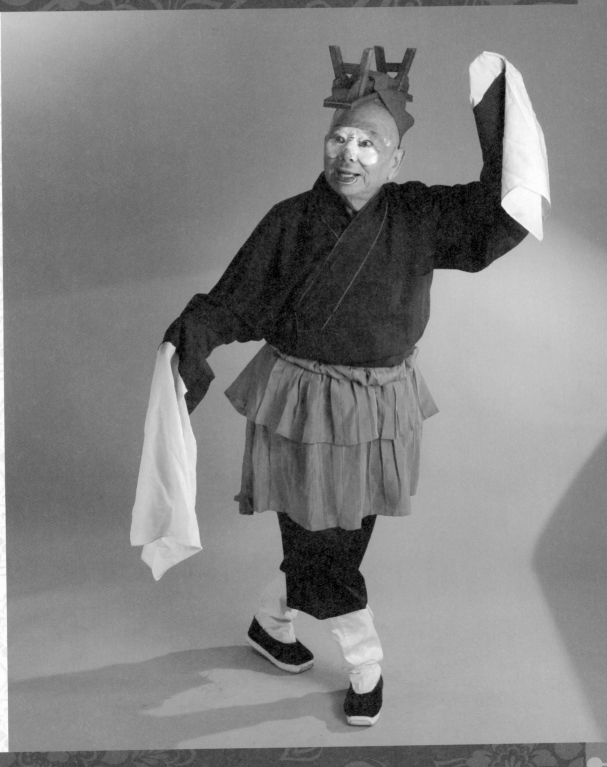

【五十二】

打瓜園
陶洪

　　鄭子明微時賣油度日，路經陶洪莊園，天熱，摘食其瓜，為丫嬛所見，告知陶女三春出與之鬨，不勝，請父親陶洪出，鄭見其老而且跛，輕視之，及互鬨則屢敗。陶洪喜其勇，終招贅為婿。陶洪一角，駝背跛腳，甚不易演，是葉盛章的傑作，其弟子張春華頗得真髓。

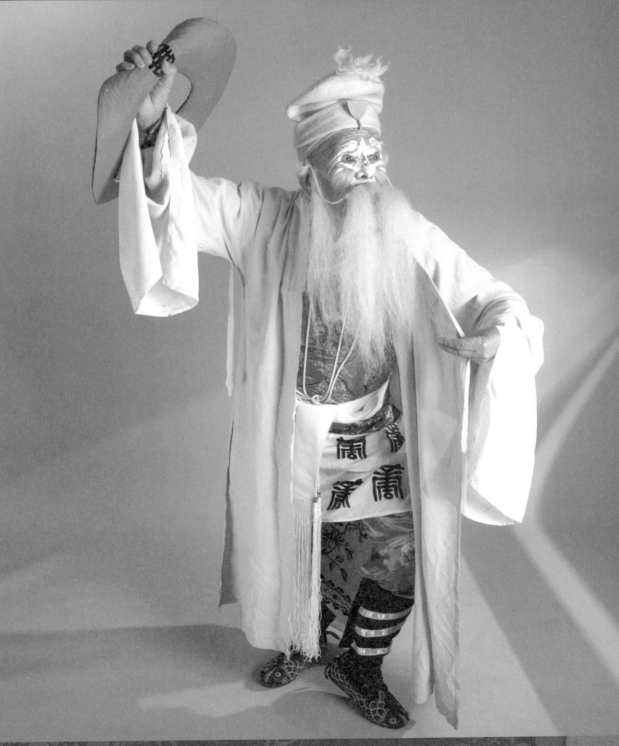

【五十三】

走麥城

傅士仁

　　三國戲，陸遜代呂蒙為都督，因陸年輕，關羽輕視之，疏於防範，撤荊州兵以攻樊城。呂蒙令軍士白衣渡江，取得荊州，更有徐晃夾攻，關羽大敗；傅士仁、糜芳又獻公安與東吳，關羽只得退守麥城，等待劉封、孟達之援兵。不至，乘夜突圍，又中潘璋小路埋伏，以絆馬索擒之，關羽遂遇害。傅士仁不發救兵是害死關羽的致命要害，名為傅士仁實在不是人。

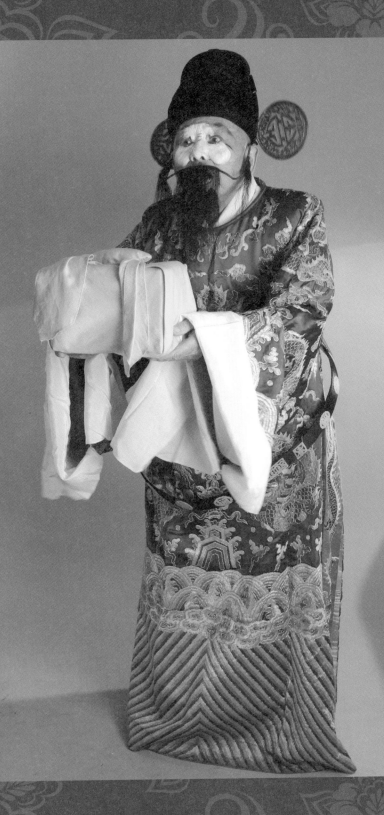

【五十四】

走麥城
孟達

　　三國時有兩位孟達，同名，一在魏，一歸蜀，在蜀之孟達本字子敬，為避劉備叔父之諱，改為子度。初事劉璋，劉備入蜀任宜都太守，關羽走麥城時，廖化求他發兵，孟達回答：「我這一杯水，如何救他一車之薪？」不肯發兵相救，以致關羽敗亡。

　　孟達懼罪率部曲降魏，文帝待之厚，領新城太守，明帝漸不信任；諸葛亮伐魏招其反叛，終為明帝斬首示眾。小人也，正牌牆頭草，不過「杯水車薪」這句成語，不知是不是從他而傳留的？

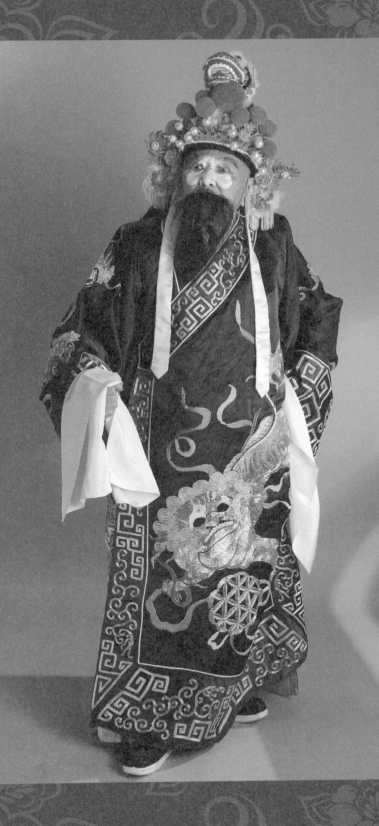

【五十五】

御果園

建成

　　隋唐時，李世民、李淵封賞將士，至尉遲恭，建成、元吉進讒言，指敬德之單鞭奪槊、赤身救駕之功為假冒，李淵命在御果園中重行演習。時屆隆冬尉遲得李靖之助，服藥後竟不畏冷，比武時反將欲加害李世民之黃壯打死。劇中建成、元吉都是皇家不成材的小人，全以小丑扮演。

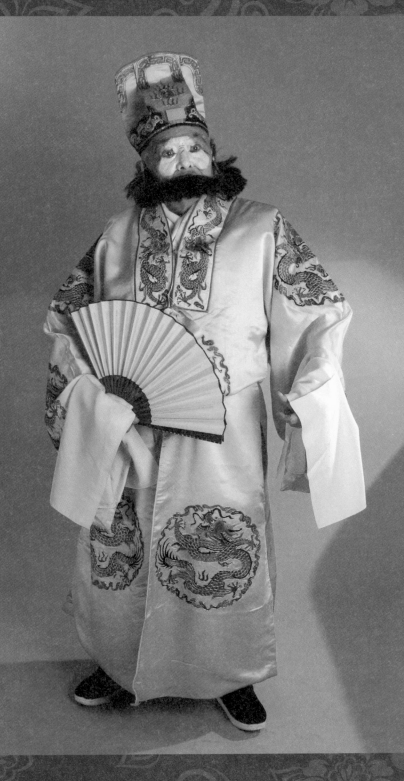

【五十六】

御果園

元吉

　　按照歷來，排名「元」字應是老大，不知為何，隋唐時，帝王家排行以建成為老大，元吉為老三，世民為老二。元吉小字三胡，封齊王，初為并州總管，居邊久，益驕侈，為劉武周所攻，棄軍奔京師。帝怒，自是常令從秦王世民征討。

　　時秦王有功；太子建成不被中外重視，元吉欲圖二兄，事泄，殺於臨湖殿。在戲裡是以丑角扮之，我演過〈宮門帶〉的元吉，與父妃飲酒，沒大沒小不成體統。

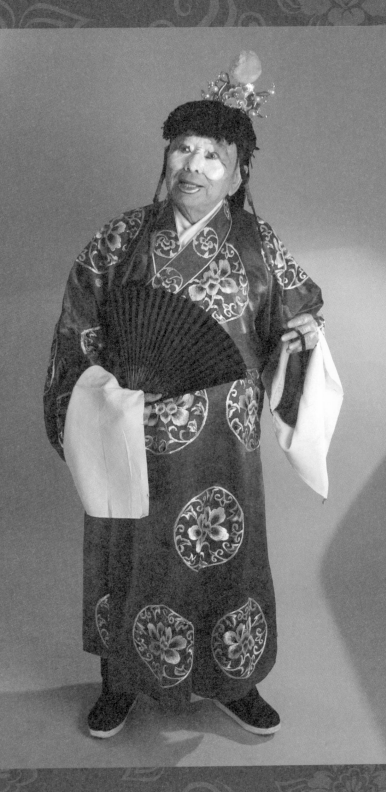

【五十七】

渡陰平

黃皓

　　三國後期，鄧艾、鍾會分兵入川，鄧艾欲與鍾會爭功，乘鍾會與姜維相峙之際，暗引本部人馬從陰平小路偷渡摩天嶺，直取成都。黃皓是宦官，官至奉車都尉，總攬朝政，排擠姜維，致蜀朝政敗壞，終為魏國所滅。

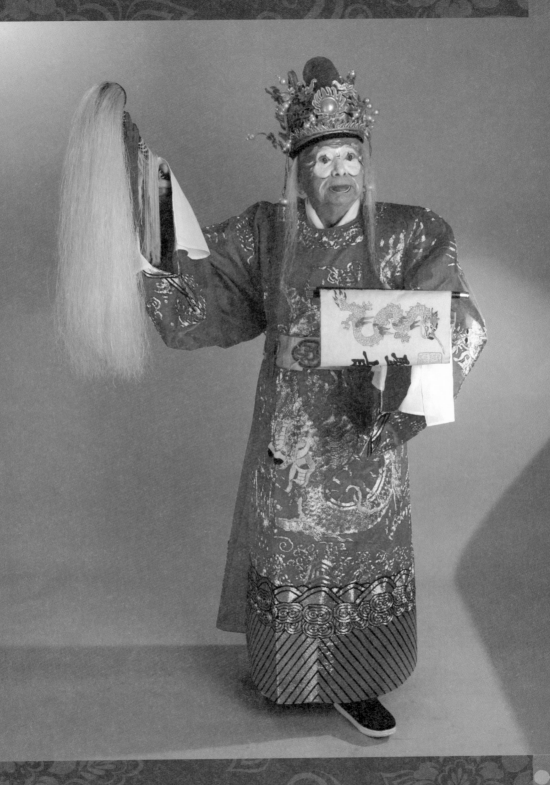

定軍山

夏侯尚

三國戲，瓦口關張郃中計兵敗，懼罪，又攻打葭萌關，老將黃忠、嚴顏向諸葛亮討令拒敵，合力殺退了張郃，又乘勝占了曹軍屯糧之天蕩山，殺了夏侯德。又打定軍山，其守將夏侯淵擒去蜀將陳式，黃忠擒了夏侯尚，雙方走馬換將，黃忠射死了夏侯淵之姪夏侯尚，又斬了夏侯淵，大勝。夏侯尚丑角應工，戲不多，有被削盔頭的劇情很重要。

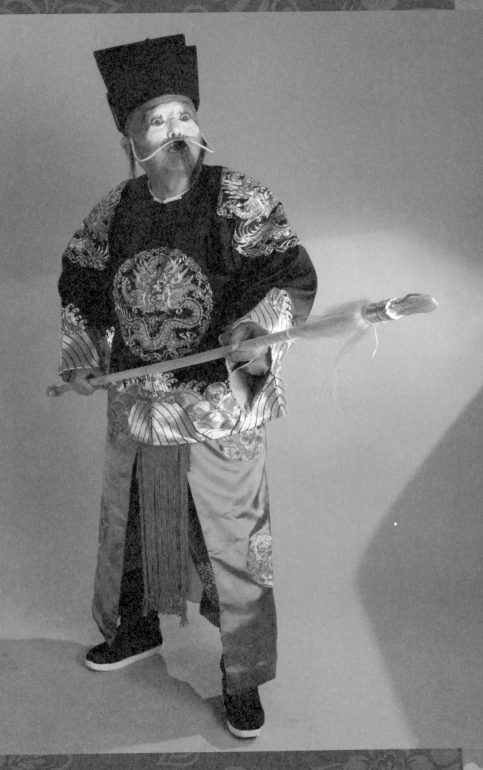

【五十九】

白水灘

抓地虎

《白水灘》主角「十一郎」莫遇奇，是武生。綠林「青面虎」許起英下山遊玩，醉臥青石板上，被巡邏官兵拿獲，知府命己子劉仁傑押解入都邀功。「抓地虎」得知報與起英之妹許佩珠，率眾下山大敗官兵，十一郎路遇，不明真相，幫官兵與青面虎搏鬥，勝，放走青面虎。不想劉仁傑反誣十一郎通匪，被捕問罪。青面虎聞訊不計前嫌，率眾下山打敗官兵，營救十一郎莫遇奇。劇中之抓地虎武丑應工，很討俏。

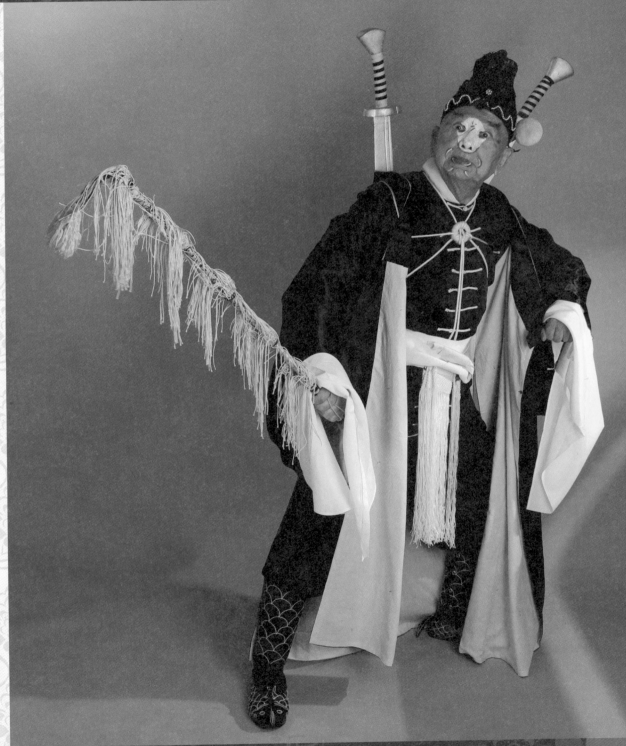

【六十】

樊江關

｜扛槍人

　　唐太宗與薛仁貴被困在首陽關，柳迎春至樊江關調兵，要樊梨花解圍，薛金蓮後至，怪樊梨花不即刻馳救，言語失和竟致姑嫂比劍，仁貴之妻柳迎春急出喝止。

　　薛、樊兩路人馬之帶隊官因酒醉互吵，有樊江關之另一營兵「扛槍軍人」，誤將薛軍之帶隊官射死，相扯下場，並未交代。上這個扛槍人，實只是為了使薛、樊二女將在後台補妝，休息一下的一段小鬧劇而已。

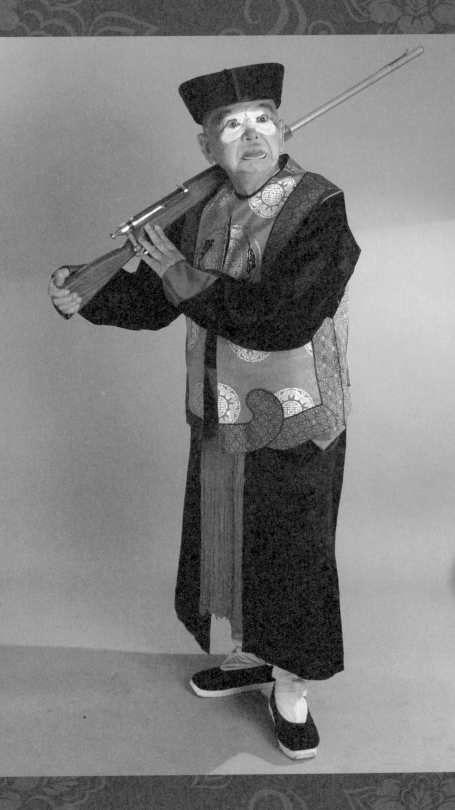

【六十一】

紅娘

琴童

　　洛陽張珙字君瑞，赴試，路經蒲東，借宿普救寺，遇故相崔珏之女鶯鶯，一見鍾情。適駐軍孫飛虎兵變，圍普救寺，索鶯鶯，崔老夫人許諾，能退孫兵者，以鶯鶯許婚之。張珙使惠明下書至白馬將軍處請兵，遂解圍。崔老夫人悔約，張珙憤而致病，小姐之丫嬛紅娘，從中穿針引線，使二人相會，被夫人怒責；紅娘反詰夫人失信，乃約定張生得中後成婚。

　　劇中琴童一角是當家丑角應工，笑料不少。可是晚近這個角色已變為隨上隨下的閑員了，不知是何人主導的。

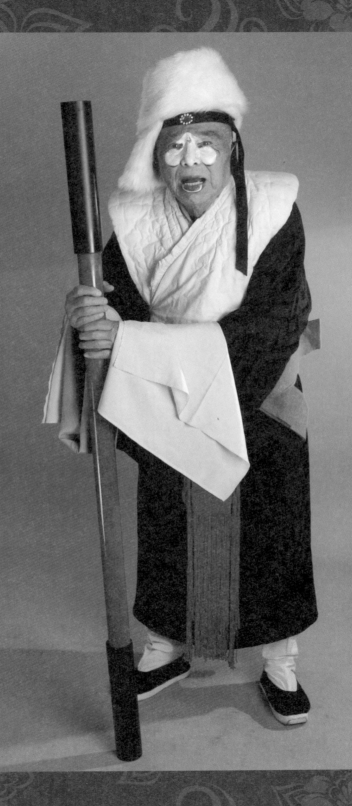

【六十二】

陰陽河

│ 倪目

　　山西代州商人張茂深，往四川經商，其妻李桂蓮暴病，被小鬼攝去魂魄。張茂深一日在四川「陰陽河」界口，見一女子河邊擔水，酷似己妻，回到店房詢問，店主告知其女叫李桂蓮，新近嫁給鬼役倪目為妻。張再往訪，夫妻相逢，悲痛至極。適倪目返，大怒，遂偽稱兄妹，倪轉怒為喜，置酒款待。

　　此原為梆子戲，演李桂蓮要有好蹻工，挑水桶跑圓場，見功夫。倪目有作李目者，二路丑為之，唯其裝扮異常—陰陽各半，顯示其可通陰陽兩界之意。

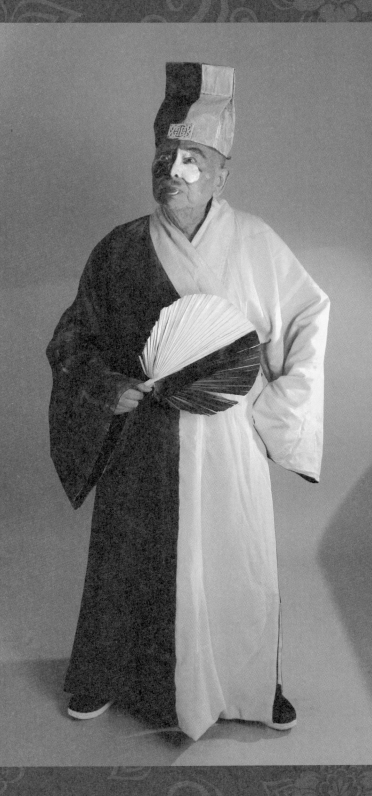

【六十三】

野豬林

薛霸

※　水滸戲，林冲被高俅陷害，發配滄州，由董超、薛霸二人長解，擬中途殺害林冲，幸有魯智深在「野豬林」相救，並命董、薛二人一路背負林冲直至滄州，後又殺了虞侯陸謙，大快人心。

董超、薛霸是惡奴，一路欺侮林冲，並用滾水燙傷其腳，難以行走，令聞者髮指；魯達命二人背負，也算是因果報應，戲編得好。

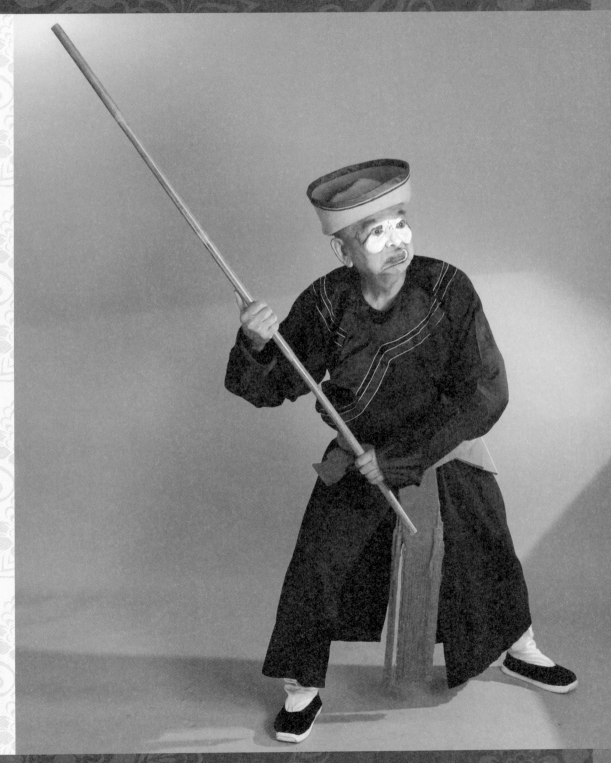

【六十四】

黑風帕

高來

　　《黑風帕》又名《牧虎關》，是楊家將故事。高旺因奸臣專權，貶至雅志府為民，一家失散。及後，天堂六國侵宋，佘太君命楊八姐易男裝，往請高旺。偕行至牧虎關，守將張保出戰不敵；張保妻出戰，高旺加以嘲弄，張妻用黑風帕困高，高旺本精於此術，又破之；張母登城見高，夫妻相認，一家團聚。其中高旺之書僮高來，在楊八妹請高旺時節，插科打諢，促使高旺成行。

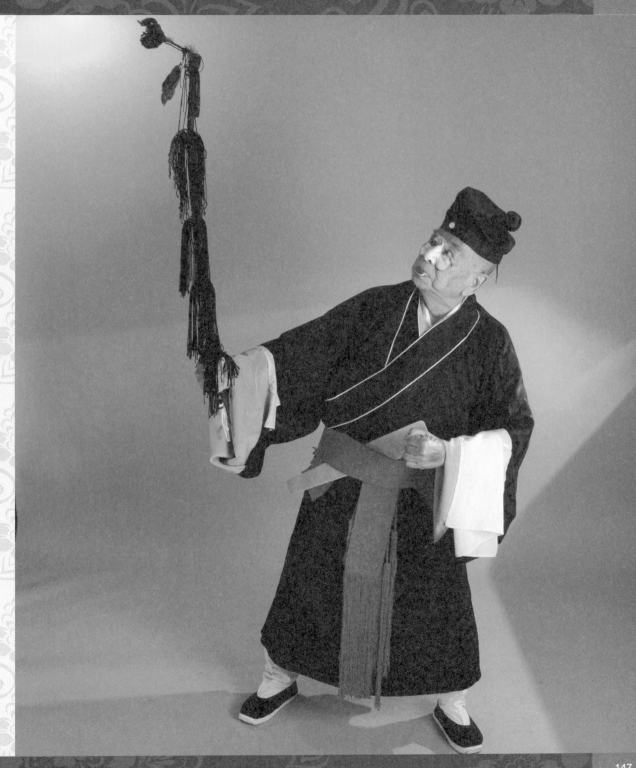

安天會
｜土地

　　《安天會》，又名《鬧天宮》，是孫悟空的戲，收於清代《昇平寶筏》提綱第十八齣，從〈偷桃盜丹〉」起上土地爺，告知園中仙桃情況。土地在京劇中常常出現，尤以《狸貓換太子》劇中「九曲橋」一節，一場上九位土地，最為熱鬧。從前演土地，頭上總戴一個「土地臉子」，晚近都不見了，這一小面具，我做的這個也不太像，聊勝於無而已。

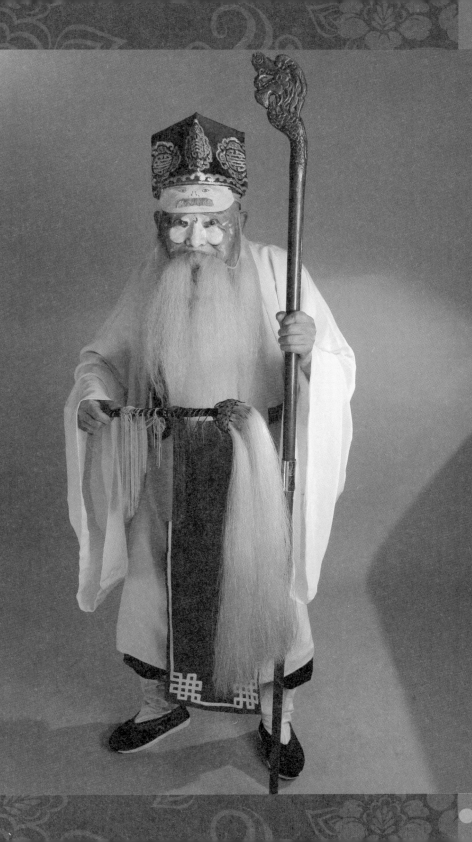

【六十六】

惡村虎
丁三把

清代黃天霸的故事，賀天保、濮天雕、武天虬、黃天霸四人結拜。稱「江南四霸天」。天霸追隨施公為官，因施世綸升遷，天霸擬回歸綠林，又顧慮施大人路經惡虎村，恐被濮、武二人劫持。

時值鏢客李堃，人稱「神彈子李五」者，與濮、武格鬥，黃從中解圍，乘機入惡虎村刺探虛實，終識破，終知施大人確在莊中，乃夜復入莊，救出施公，與濮、武二人反目，滅了莊院。其間持刀欲殺施公的就是丁三把，上來台詞：「自幼生來膽壯，常把人來開膛」，多兇惡的傢伙，結果被李五一彈打死，罪有應得。

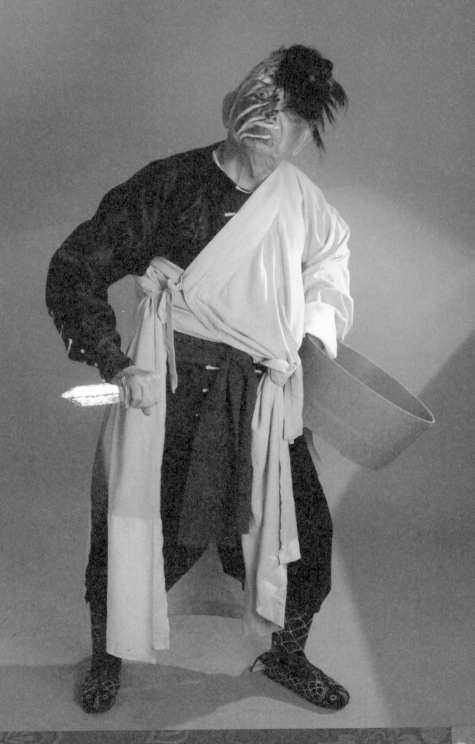

湘江會

齊王

　　春秋時，魏王起用大將吳起計策，在湘江設宴，誆騙齊宣王過江，擬藉機殺害。宣王后無鹽娘娘鐘離春，貌雖醜，但武藝高強，保駕赴會，宴前無鹽娘娘與吳起比箭，一箭射死魏王並擊敗了伏兵，保護齊王脫險。早期楊小樓、尚小雲合作演出，大開打，極精彩，齊王是丑行，當年是由馬富祿飾演。

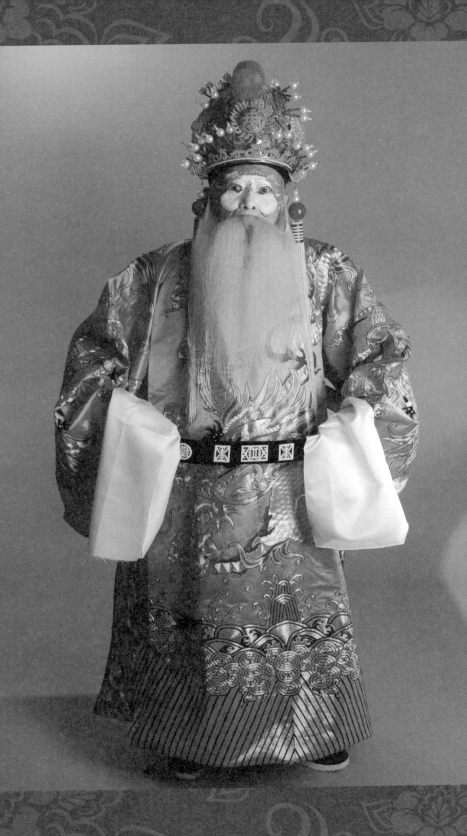

【六十八】

回荊州

丁奉

三國戲，《回荊州》又名《美人計》：孫權向劉備討荊州，劉備不還，孫權乃依周瑜之計，將妹尚香許婚劉備，加以軟禁。幸有趙雲保駕，用孔明之計，偽稱荊州有亂，使劉勸孫尚香一同走；周瑜派丁奉駕舟追擋，被趙雲箭射桅纜而罷。

丁奉在戲中是二路丑角扮演，從不上胡琴開唱，台詞兩三句。可是在史書上記載他可是不得了，孫亮即位時是「冠軍將軍」，封「都亭侯」；孫休即位拜「大將軍」加「左右都護」，領「徐州牧」；孫皓時遷「右大司馬」、「左軍師」，按現代目光看，他是一位德高望重的四星上將了。

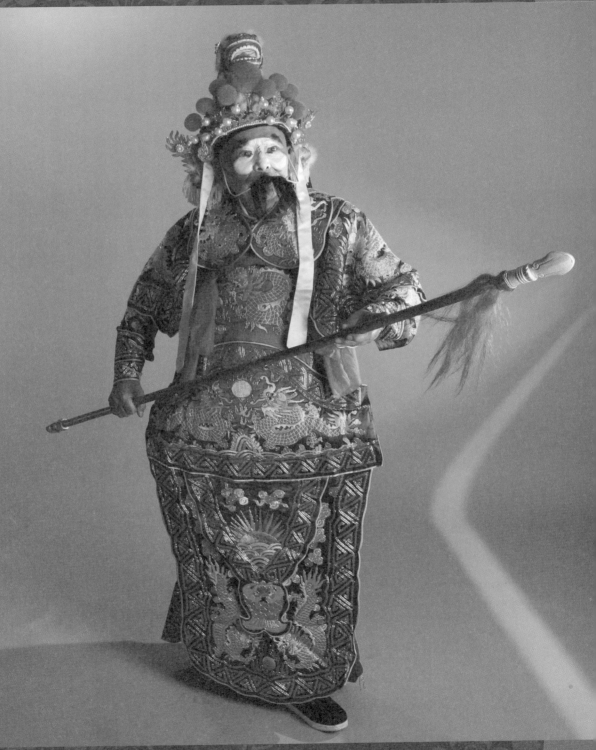

【六十九】

浣花溪

史獻城

唐代時，「西川節度使」崔寧，娶宦官魚朝恩姪女為妻，魚氏奇悍，崔買妾任蓉卿，魚氏妒而貶為婢女，苦加凌虐。偶遊浣花溪，適宣撫使楊子琳反，危急中，任蓉卿勸魚氏出衣飾財物犒軍，任親自征戰叛軍。其父任元相助，削平亂事，魚氏仍妒，眾將不平，共推任蓉卿為夫人。演魚氏之前倨後恭、醜態百出，脫衣露臂，很是尷尬。

戲中史獻城是二路丑角為之，是楊子琳部下獻任蓉卿的就是他，他的名字「獻城」二字耐人尋味。

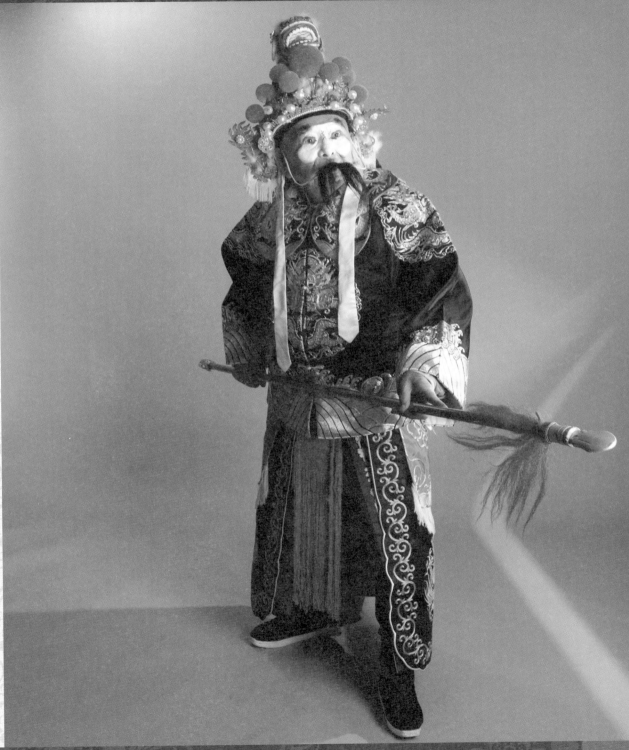

【七十】

生死恨
┃老尼姑

　　金兵侵宋，士人程鵬舉與韓玉娘同被張萬戶擄去充奴隸，強令成婚。玉娘勸程逃歸故國，被張萬戶聞知，將玉娘賣予宋商人瞿士錫，臨別程遺鞋一隻，為玉娘拾起留念。

　　程逃至宗澤部下，宗澤殺退張萬戶，收復失地，程以功任襄陽太守，思念玉娘，令趙尋持單鞋訪玉娘。玉娘賣與瞿家，瞿憐其情，安置於尼庵，老尼姑不仁，將其強婚予土豪胡為。玉娘趁隙逃出，遇李嫗，紡織度日，偶遇趙尋，見程鞋悲痛而病，及程趕至，玉娘已病篤，與程訣別而死，是梅派佳作。戲中老尼姑，見利忘本的惡人。

生死恨

胡為

　　苦命的韓玉娘，先是被張萬戶擄去為奴，繼與程鵬舉成婚，又被張萬戶賣與商人瞿掌櫃，幸虧瞿士錫仁慈，使玉娘入尼庵帶髮修行。不意老尼又是惡人，受土豪胡為之資，便強婚予胡為。逃至李嫗家中紡織度日，及程鵬舉尋獲，已奄奄一息。胡為算是逼她病情加重，走投無路的最後一個壞人。

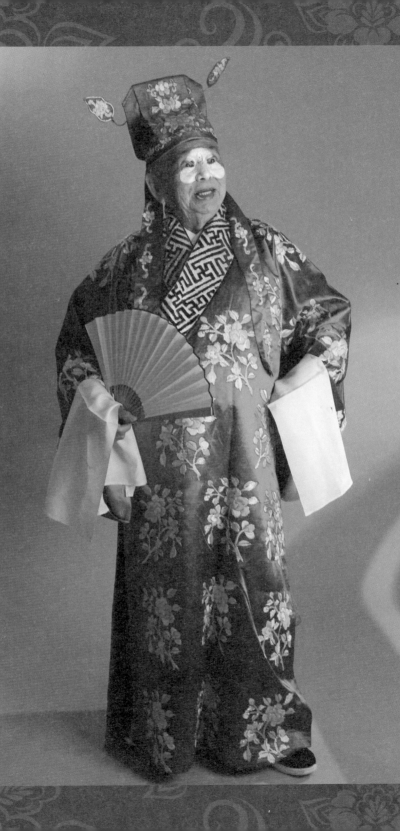

戰太平

花安

　　花雲輔佐朱元璋之姪朱文遜駐守太平，北漢陳友諒進襲，花雲奮勇抵禦，但因采石磯把守乏人，花雲被陳友諒暗襲，太平城破。花雲擬突圍，朱文遜貪戀家眷，貽誤時機，同被擒。花雲不降，縛於高竿，以箭威脅，花雲掙斷綁繩，力殺多人，終因箭傷重，自刎而死，壯烈忠勇感人，大英雄也！可是劇中他的兒子花安，竟是一個貪生怕死無知的小混蛋，竟威脅其母，自己去投降陳友諒，真是虎父犬子，可悲！

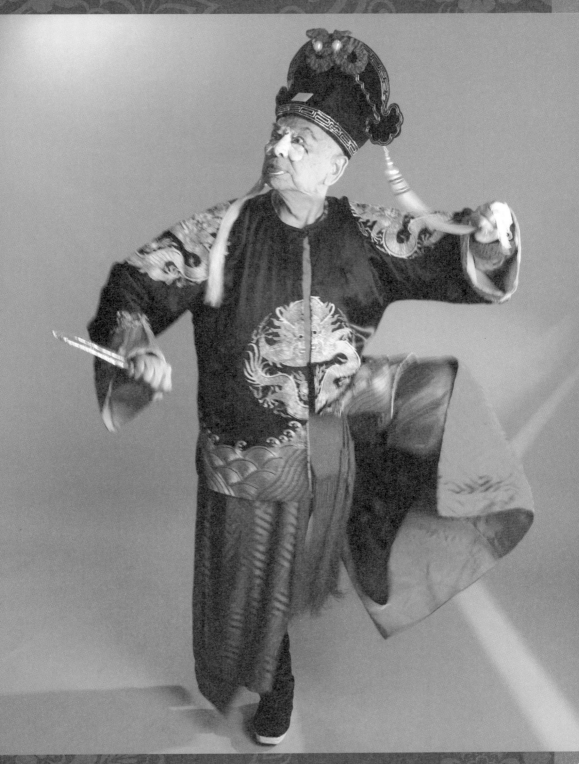

【七十三】

摘纓會

襄老

　　春秋戰國時代，楚國養由基與鬪越椒在清河比箭，射死鬪越椒，楚王一鼓而滅了鬪氏。回都論功行賞，大宴群臣於漸台，幷宣寵妃姜氏給群臣敬酒，姜氏甚美，見者無不驚艷。至一小將前，適值怪風將燈火撲滅，小將藉機執妃手撫摩，以為在黑暗之中無人得見，不料姜妃心靈手敏，趁勢扯斷其冠纓，循步至王前耳語告知。王遂急傳令與宴百官，俱將冠纓摘下，交納前來混在一起，故名《摘纓會》。

　　其小將即是襄老部下之唐狡。日後楚莊王伐鄭，唐狡請命先行開路，勇猛無敵，王詢之，自明言：「戲妃不罪之恩，今日圖報。」

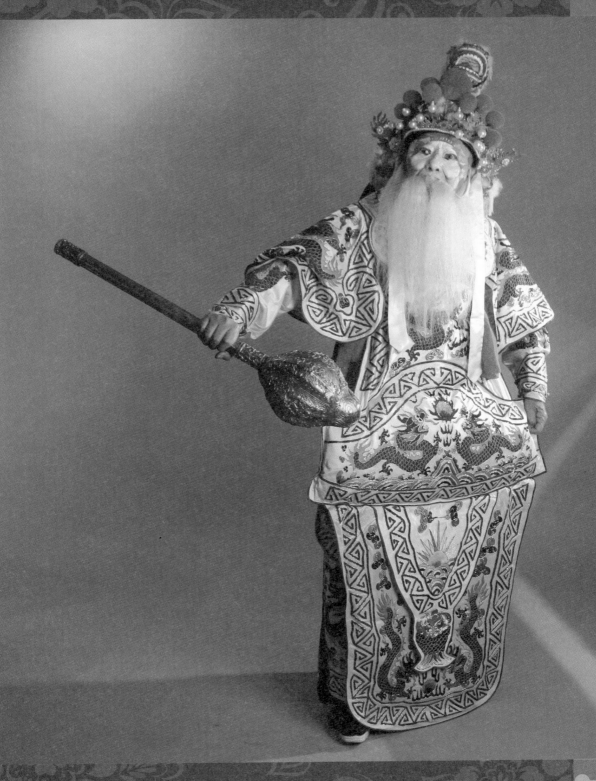

【七十四】

七星廟

崔子健

　　宋初，北漢楊滾與佘洪同朝，指腹為婚，佘又以女賽花許婚崔子健之子崔龍。二十年後，楊滾遣義子高懷亮代子繼業請婚期，佘佯允，同時暗召崔子健率子來迎娶。一女許配兩家，自然大亂，佘洪無奈，用其子佘英之計，使兩家比武，勝者為婿。楊繼業殺了崔龍，傷了佘洪，佘賽花代父報仇，追繼業於七星廟，被楊設計成擒而成婚，又名《佘塘關》。崔子健弄巧反拙，該挨打。

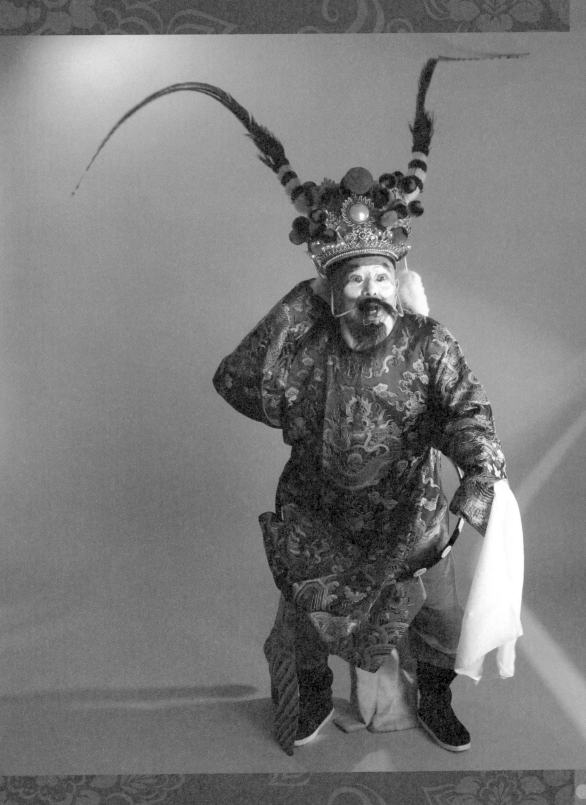

【七十五】

大名府
李固

　　水滸傳的「玉麒麟」盧俊義雪天救李固；李固淪為小叫化子，經盧員外救助，留在家裡以為管家，不意竟與盧妻賈氏私通。梁山慕盧名，吳用攜李逵喬裝相士賺盧離家，至金沙灘，被張順水擒上梁山，宋江勸同聚義，盧不從，留居一月返家。被李固出首，稱盧通賊，盧入獄，判斬，石秀等劫法場。是齣大戲，義演時常全體名角同台，嘆為觀止。李固是壞小子，曾見蕭長華飾演。

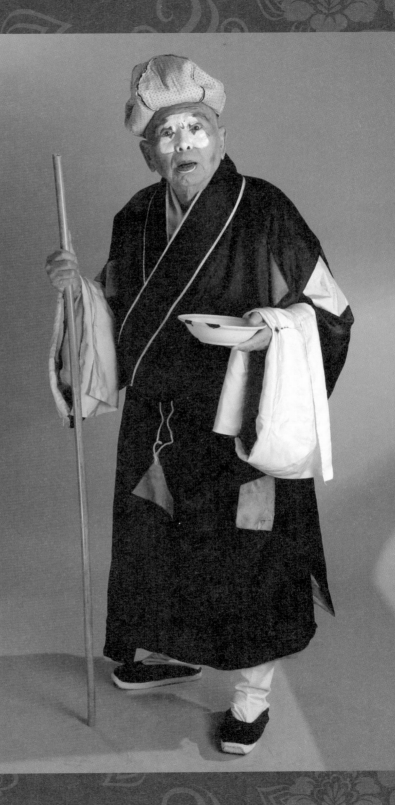

【七十六】

大名府
阮小二

「大名府」是齣大戲，普通小劇團演不了，人手不足，就以梁山好漢知名者都上場。說到阮小二、阮小五，阮氏兄弟已不在話下，也有說阮小二即是《打漁殺家》的蕭恩，因為梁山一百零八將裡沒有蕭恩這名字。反正水滸傳又不是歷史，是官真民假的好小說，寫的人讀人醉。所以，常以誇耀武松武二爺為榮，可是誰也不願當武大爺。

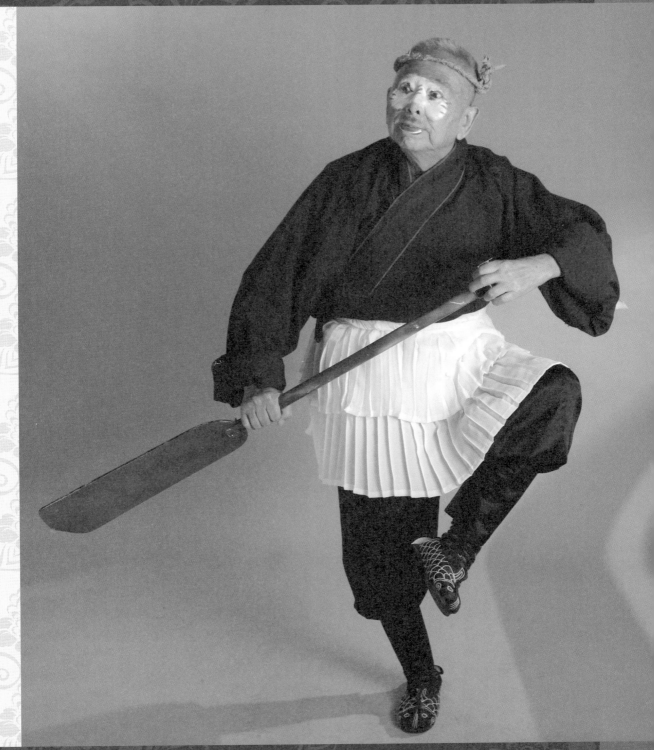

【七十七】

大名府

醉皂吏

六十六年前，北平「華樂戲院」連演了兩天《大名府》，馬德成的盧俊義、吳素秋的賈氏、蕭長華的李固、葉盛章的時遷，蕭盛萱的醉皂吏、李萬春的張順、侯喜瑞的蔡慶、楊盛春的燕青……數不勝數，太整齊了。

醉皂吏是「梁中書」梁世杰帳下的一名皂吏，因為嗜酒，常醉，被時遷盜去腰牌，連衣服也脫光了，戲雖不多，令人回味。

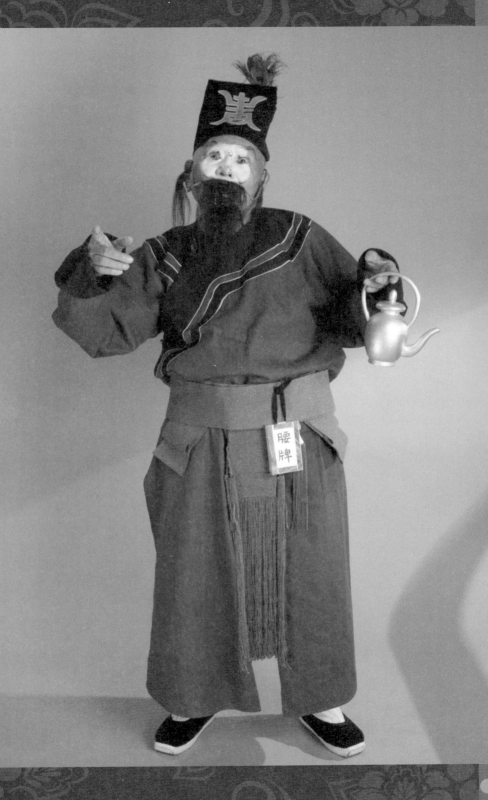

大名府

｜時遷

時遷人稱「鼓上蚤」，飛賊，偷雞、盜甲，大顯身手。經葉盛章詮釋，成為一位令人敬愛的英雄，身懷絕技。在「大名府」一劇中，一句：「我有腰牌！」令人絕倒。在大堂上散放沒頭帖子，擒索超打破大名府，豐功至偉。六十七年了，歷歷在目。

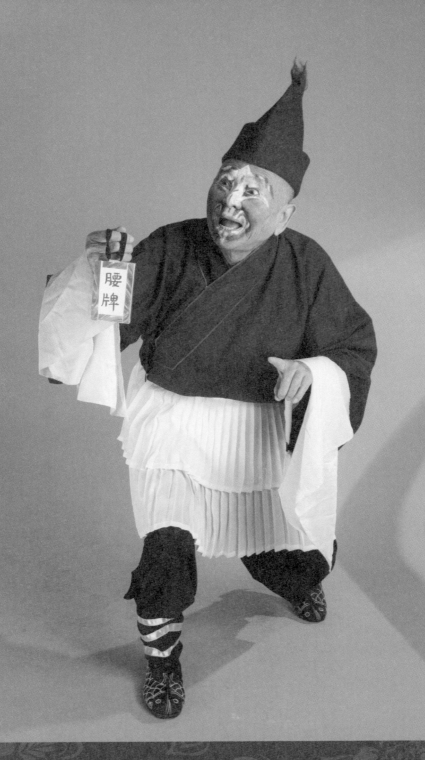

【七十九】

戰宛城

胡車

三國戲，曹操攻宛城，張繡不敵典韋，投降。曹操進城，見繡之嬸母鄒氏甚美，劫之，繡怒，請典韋飲酒，灌醉，由胡車趁夜盜去典韋的雙戟，成功後襲曹，刺死鄒氏。劇中胡車是這一折的重點人物，化裝，頭上紮二牛，是我昔日在北平「吉祥戲院」演出時，侯海林老師親自給我勾臉扮戲，可惜當時的照片失落了。

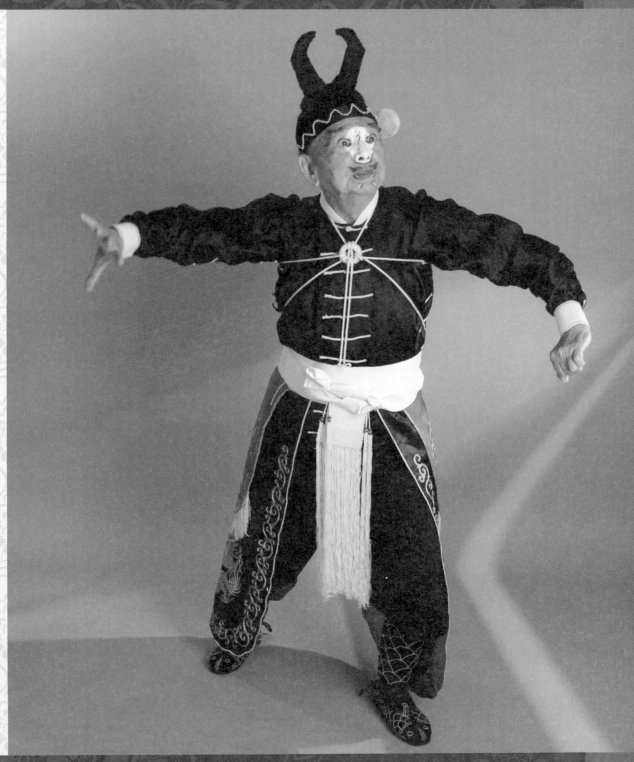

【八十】

九龍杯

王伯彥

　　《九龍杯》，又名《三盜九龍杯》。京戲裡帶盜字的戲還真不算少，如四郎探母的盜令、胡車盜載、白蛇盜仙草、邱小義盜銀壺、朱八戒盜魂鈴、蔣幹盜書、時遷盜王墳、青蛇盜庫銀、張蒼盜宗卷、薛家窩盜金牌、竇爾墩盜御馬、崑崙奴青門盜綃，紅綫盜盒、智化盜冠、孟良盜骨、時遷盜甲、蔡天化雙盜印、楊香武三盜九龍杯。

　　其實楊香武只盜了兩次，一次是從大內皇宮盜出，第二次是從周應龍處盜得，中間一次，是由神偷王伯彥從楊香武處順手牽羊偷走的，獻給了周應龍，先後才算是「三盜九龍杯」。

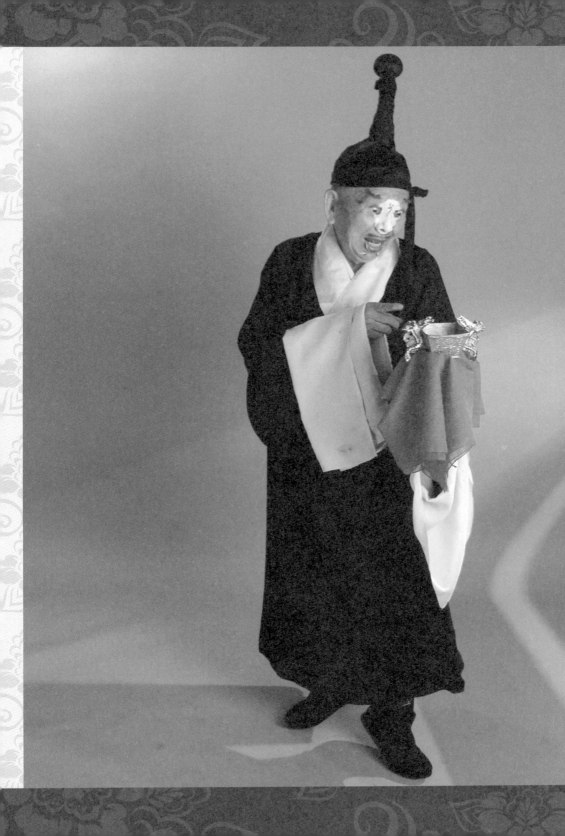

【八十一】

九龍杯

｜楊香武

清康熙時，黃三太鏢打猛虎救駕，賞黃馬褂，楊香武因妒而入宮盜了九龍御杯，為的是難為黃三太。不慎又被王伯彥竊去，獻給了「金翅大鵬」周應龍，楊香武面索，約定再盜，而親自看守。楊熏迷了周妻，用調虎離山之計再次得逞。

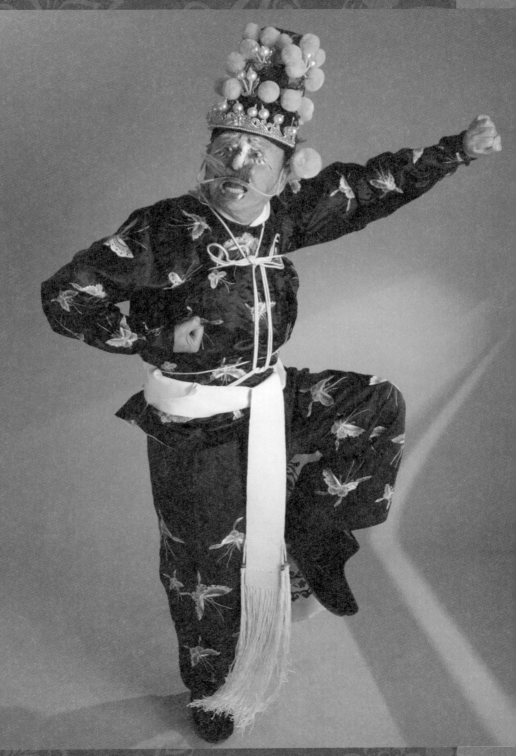

【八十二】

刺巴杰

胡理

　　武則天當政時期，花振芳以女碧蓮許婚駱宏勛，召駱入贅，駱宏勛與余千路經花之內弟巴九山寨，遇巴信之子巴杰。巴杰原先欲娶碧蓮未成，因妒欲殺駱宏勛，駱自衛，誤刺巴杰至死。

　　巴母馬金定怒，欲尋仇，駱等逃走。入胡理店中，胡理、胡璉兄弟助駱，拒馬金定搜查，將駱救出。得鮑賜安等為兩家和解，令駱宏勛認巴信夫婦為義父母，始釋仇怨，後半部叫〈巴駱和〉。劇中胡理實為主角，以葉盛章為個中翹楚。

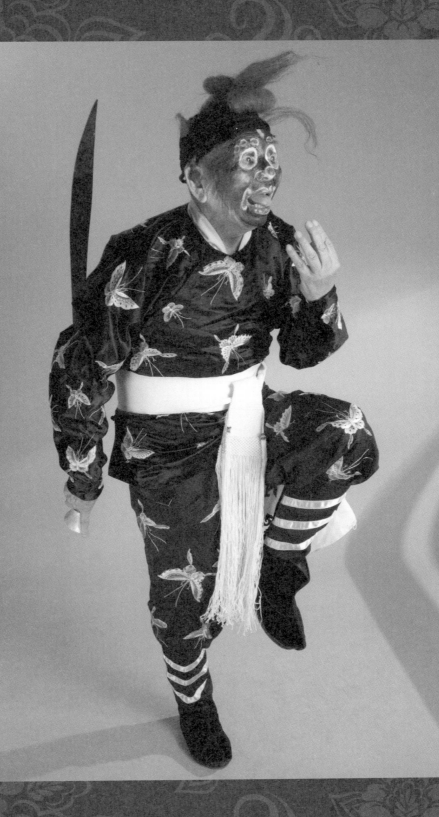

【八十三】

請清兵

烏里布

　　《請清兵》是明末吳三桂投降滿清，借兵入關打闖王李自成，又名《鐵冠圖》，逼崇禎帝殉難煤山。因劉宗敏佔了吳三桂愛妾陳圓圓，吳三桂衝冠一怒為紅顏，江河變色。

　　劇中有一滿清官員 清服、操滿語，有一段讀旨全用滿語，觀眾雖聽不懂，可是讀畢必是滿堂喝彩，早期北京富連成演此戲是由許盛奎飾演，後來無人承乏。曾向董盛村詢及，也無答案，到北京打聽，竟然徹底失傳了。

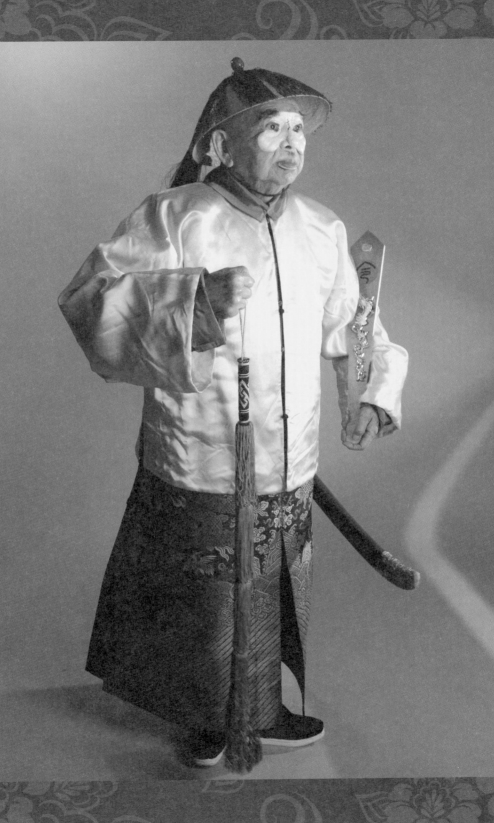

【八十四】

小上墳
劉祿景

劉祿景別妻蕭素貞入都應試，久而不歸，傳言劉已亡故，清明上墳哭祭；劉中試，授縣令，回里先欲祭祖，見素貞趨前相認。因劉已蓄鬚，有疑，遂歷述家事，終得團圓，是一齣累人的戲。全劇唱柳枝腔，動作頻仍，旦角蕭素貞必應踩蹻，大跑圓場，所以又名「飛飛飛」，真是滿場飛。丑角劉祿景也是載歌載舞，一刻不停，二十年前我就唱不動了。

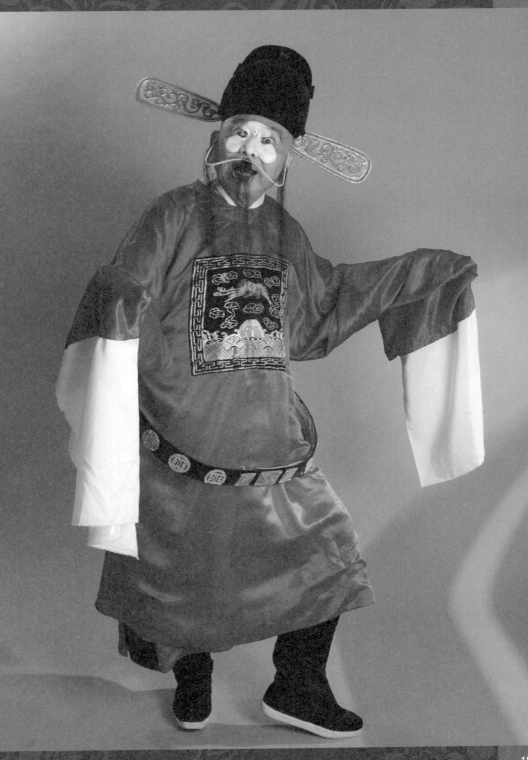

【八十五】

取金陵

胡福

　　武旦戲。朱元璋攻取金陵，元駙馬赤福壽拒之。赤部將曹良臣出戰，被圍降朱；赤福壽出戰，朱部不敵。胡福至，逼赤福壽自刎，赤妻鳳吉公主替夫報仇，力敗眾將，卒因寡不敵眾為沐英、胡大海所殺，金陵克復。劇中胡福為關鍵人物。有用「五福」或「武福」之名者。

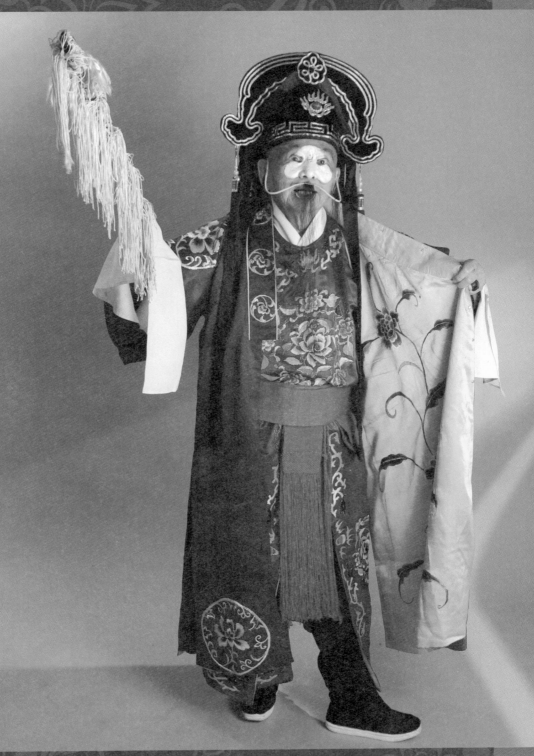

【八十六】

長坂坡

｜糜芳

「糜」本字為「麋」，麋竺之弟，世代為鉅賈，家資豪富，初為彭城相，後隨劉備去益州，妹嫁劉備，就是在長坂坡劇中投井的那位麋夫人。糜芳官拜南郡太守，因與關羽有隙，叛歸孫權，致使蜀失荊州。

《長坂坡》劇中，麋夫人投井死，將阿斗托與趙雲，麋芳必然知曉，見劉備、趙雲都已然自顧不暇，自己又是有錢富人，投降孫權保命要緊。

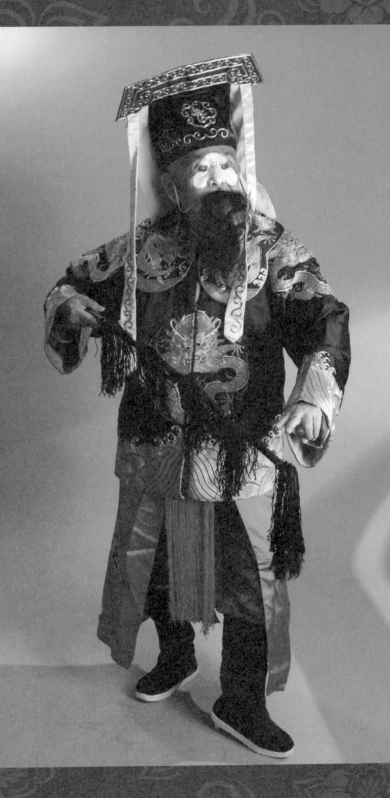

【八十七】

取桂陽

趙範

　　三國時，趙範為桂陽太守，劉備平荊南四郡（零陵、武陵、長沙、桂陽）。趙範偽降，欲以寡嫂樊氏妻趙雲，趙雲不納，怒打趙範。範又遣陳應、鮑隆詐降，皆被趙雲識破。反賺開城門智取桂陽。早期在台北曾陪張大夏先生演《取桂陽》的趙範兩次。

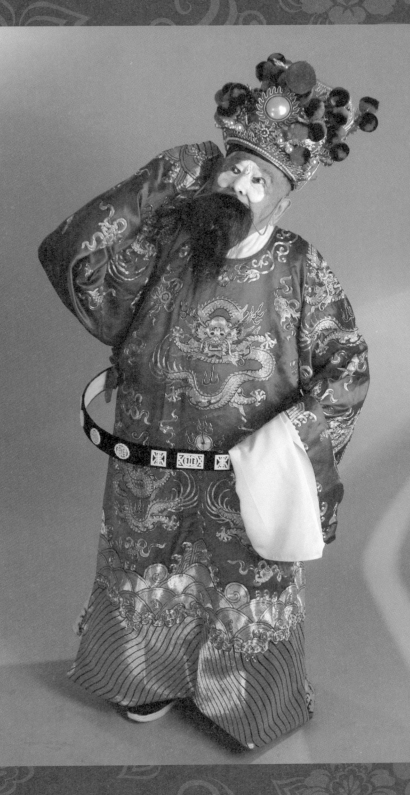

【八十八】

賀后罵殿

苗宗善

　　宋太祖趙匡胤自陳橋兵變、黃袍加身，成了開國皇帝。母后獨孤氏屢見歷代幼主受禍，創兄終弟及之說，為宋朝家法。太祖病，召弟光義入室囑言，而有「燭影搖紅」之疑案。光義襲位，有母后之言，無人敢議，惟太祖之后賀氏心存驚疑，乘公卿朝賀之時，率二子上殿質問光義，光義恐受「逼嫂殺姪」之惡名，遂封其幼子為八賢王，賜寶劍、金鐧。

　　苗宗善是此劇朝官之一，連名都不用報，只隨眾臣唸：「新君登大寶，文武叩丹墀」，最後唸個：「臣等領旨。」很輕鬆，不過他可是這一政變的有力證人。

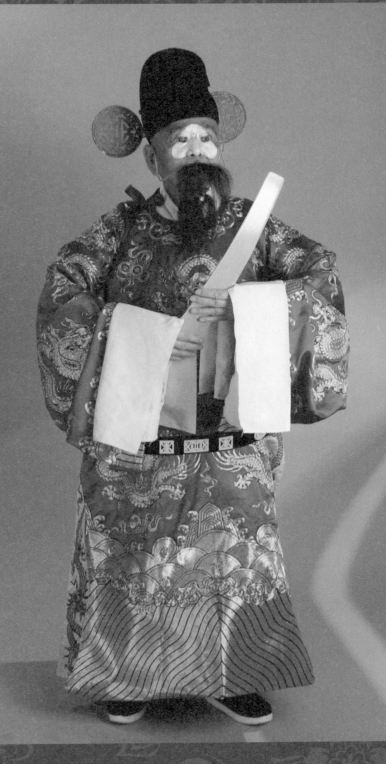

【八十九】

五人義

地葫蘆

　　明末，魏忠賢誣害東林黨人，遣校尉至蘇州逮解前吏部侍郎周順昌，勒索民財。義士顏佩韋、周文元、馬杰、沈陽、楊念如五人，糾合兩學及百姓，求赦不從，怒而打死校尉，大鬧蘇州，是一齣短打武戲。富連成演出，葉盛章演周文元，地葫蘆一角恆為許盛奎飾演，極為出色，不做第二人想。

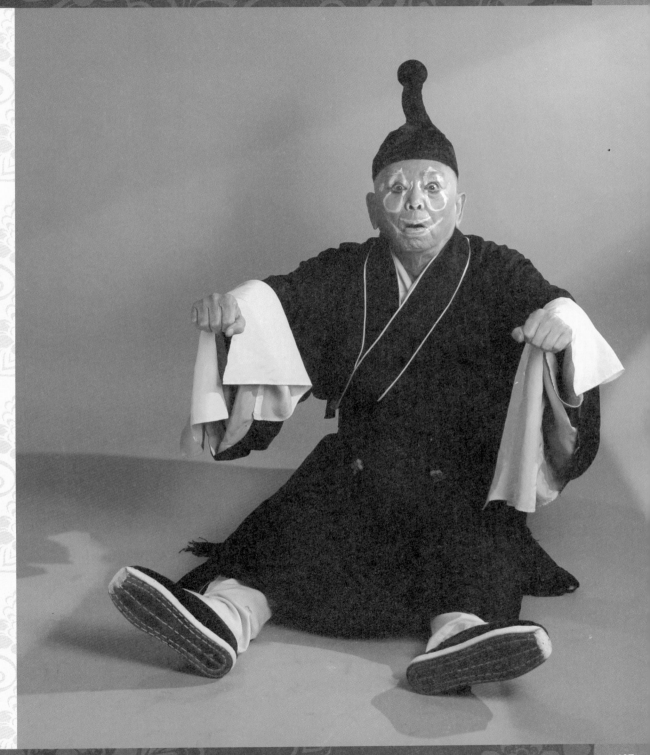

【九十】

獨木關

張士貴

　　隋唐，薛仁貴屢立奇功，皆被張士貴冒去，薛於夜中在山神廟對月長嘆，尉遲敬德洞悉其事，故意從後圍抱以戲耍，薛驚急掙脫而逃，竟至嚇病。

　　兵至獨木關，守將安殿寶連敗唐將，且擒去張士貴之子志龍及婿何宗憲，張士貴不得已乃至薛仁貴病榻前求告，薛扶病出戰，槍挑安殿寶，是黃派戲。在武生行也算歇工戲，不累。張士貴在京戲裡是小人，但在史書上則不是壞人。

　　（黃派是黃月山為創始人）

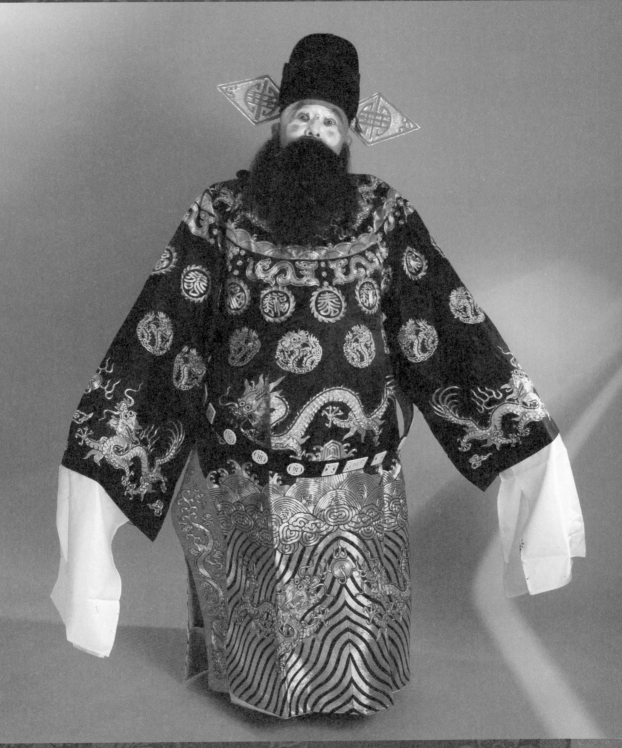

路遙知馬力

｜日久

　　包公身邊馬漢的姪子馬力，赴京遇盜墜江，路遙救之，結為兄弟。路變賣莊田，贈馬力以二百兩白銀及驢，使之入京，其叔馬漢荐之於包公。因助楊宗保征烏稚義有功，封鎮國王。

　　路遙因遭天火貧而投馬力，馬正款待，忽奉急令外出，不及告辭，路遙疑馬力負義薄己，負氣出歸。馬遣日久伴送，至家則田廬一新，始知皆為馬力遣人營造，甚慰，正是「路遙知馬力，日久見人心」。日久是丑扮，一路緊伴，不泄天機。

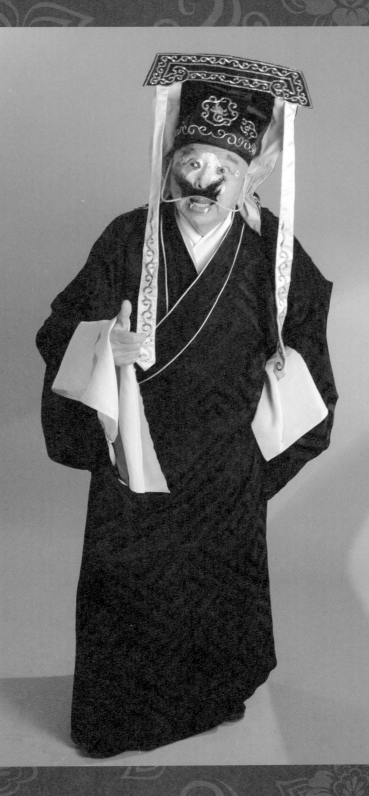

【九十二】

盜銀壺

看壺人

　　富連成葉盛章演出時，名《佛手橘盜銀壺》。南宋元戎楊存中之子元玉，買花時誤將扇子遺落花藍中，都統周必大之女蕙娘買花得扇，見題詩暗慕元玉之才。周必大因皇太后染病，需北國之佛手橘為藥引，往購，返被北主烏爾衛康羈押，更遣人至宋探軍情。

　　宋元戎楊存中得夢，召張定詳夢，賜以酒食，張攜銀壺歸，為飛賊「海空飛」邱小義盜去，張定失壺無力賠償，只好將女兒賣與粘龍，一家悲泣不已。邱小義聞知，挺身而出，承認自己所為，並當場撕毀賣身契，趕走粘龍，隨張定到楊府還壺。楊欲試邱小義技藝，令他再盜一次壺，並且親自帶童僕看守，而終被邱小義盜去。劇中看壺人是丑角，憨勁十足，令人發笑。

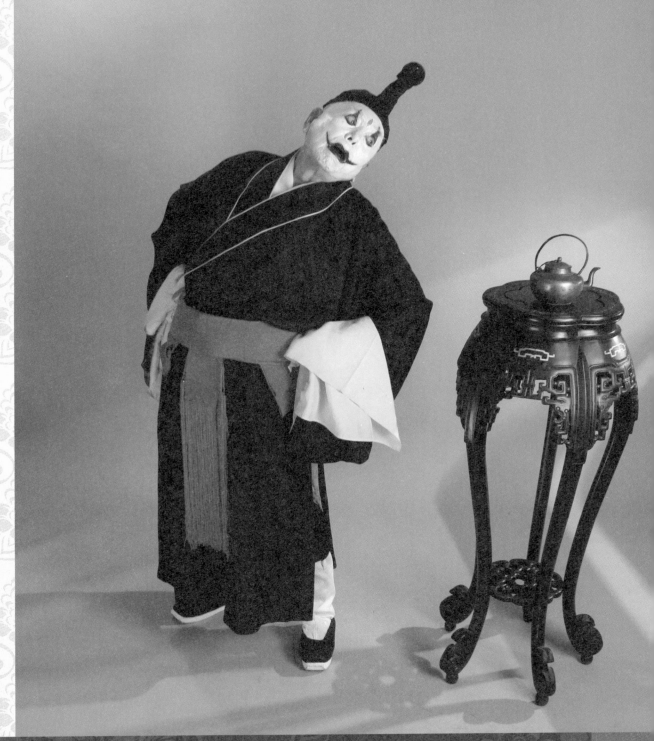

【九十三】

鎖五龍
程咬金

　　單雄信獨騎闖唐營，死戰，被尉遲恭擒住，唐王李世民告勸歸降，不從，不得已綁赴法場行刑，刑前瓦崗舊友如徐勣、羅成、程咬金等，皆往生祭，單雄信決心赴死。

　　是淨角唱工戲，難度極高，昔以金少山為最佳，程咬金多由王福山扮演。所謂「五龍」者，有兩種說法：一說是以單雄信、王世充、竇建德、劉武周、朱燦為五龍；另一說只有竇建德和王世充之子孫三人，行刑前俱著王服，立囚車遊街示眾，其中並無單雄信，不知何從？

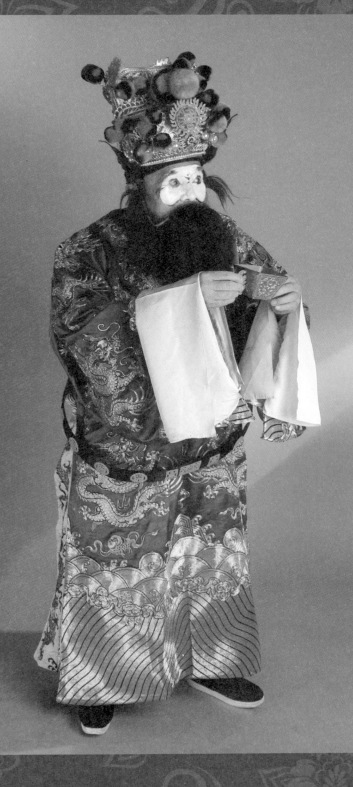

【九十四】

取帥印

程咬金

唐太宗欲伐高麗，因秦瓊時已老病，擬以尉遲恭代之為帥，乃同徐勣、程咬金、尉遲恭等至秦府探病，兼取帥印。

秦叔寶擬荐子懷玉為代，唐王李世民婉言推託，仍命尉遲為帥，秦瓊不得已允從，但對尉遲故加呵斥以泄憤，程咬金又唆使懷玉藉故毆打尉遲恭，唐王李世民為之解和，終於取走帥印。

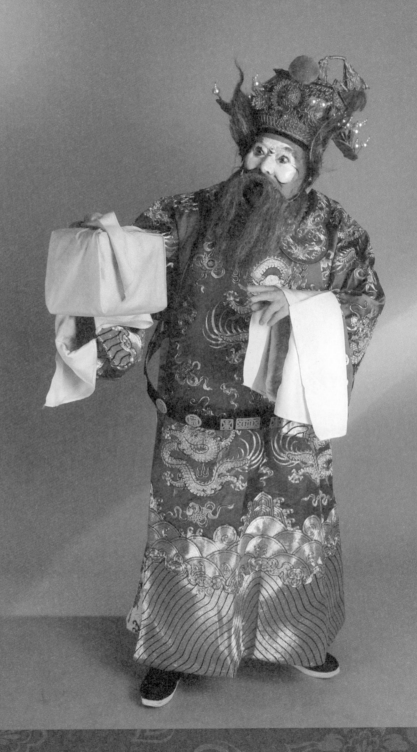

【九十五】

虹霓關

程咬金

　　秦瓊攻打虹霓關，守將辛文禮出戰，被王伯當射死，辛妻東方氏替夫報仇，陣上擒獲王伯當，慕其英俊，促丫嬛做說客，改嫁王伯當，隨之降順瓦崗，洞房中王又殺死東方氏。

　　早期洞房還上辛文禮魂，現已不見。東方夫人是梅蘭芳帶到美國的佳劇，此劇程咬金戲不多，隨同秦瓊一將而已。

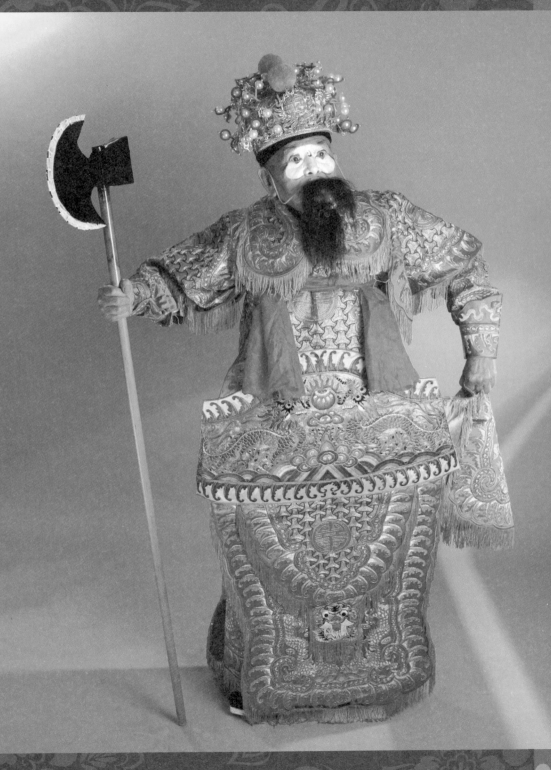

【九十六】

選元戎

程咬金

　　秦懷玉征摩利沙，被困於蘇海，程咬金突圍回朝搬兵，唐太宗以老臣多凋謝，元戎難選，程乃求赦懷玉之子秦英為之，而國丈詹龍又荐其弟詹虎，程乃奏請在校場比武，以定高下，秦英力斬詹虎，遂中選，領兵出征。蕭長華之程咬金留有音配像。

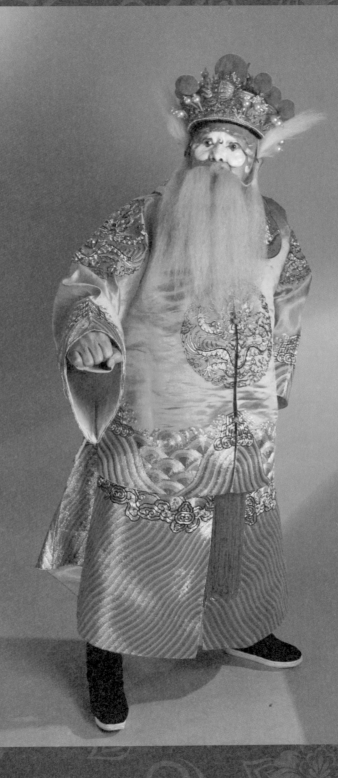

【九十七】

觀陣

程咬金

貞觀十七年，西曆六四三年，唐太宗李世民在「凌煙閣」圖二十四功臣像，盧國公程知節就是程咬金。咬本為齒字旁一個堯字，因字繁習以為咬字了。

京戲裡隋唐目錄，無役不從，有的戲以花臉出場，有以丑角扮之的較多。《打登州》〈觀陣〉一折，我學時是以丑角扮演程咬金，後期李少春演出，是由袁世海演程咬金，喬裝賣燒餅的小販，則舞台上有三個大花臉：程咬金、尤俊達、單雄信，顯得偏墜，我以為還是以丑扮為宜。

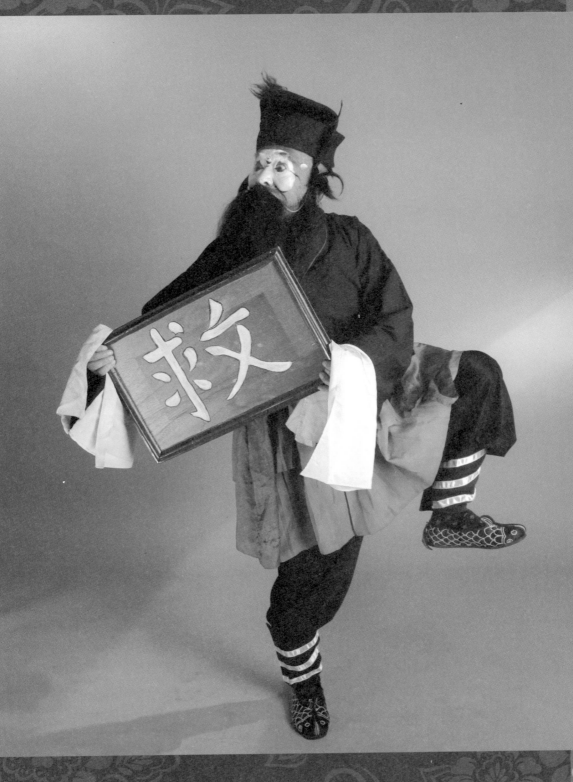

醉打山門

酒保

　　水滸傳故事，魯達打死鄭屠，逃到代州，入五台山，拜了智真長老為僧人，當然要遵守五戒：「殺、盜、淫、妄、酒。」可是魯智深偶在山下遇到賣酒之人，酒保不敢賣他酒，可是焉抵魯達之孔武有力，一把推倒酒保，抱酒桶痛飲大醉，打壞了山門。

　　本是崑曲移植，花臉魯智深表演動作頻繁，沒有真功夫者不堪勝任，其酒保也是高難度配合表演，早期以郭春山最為精彩。

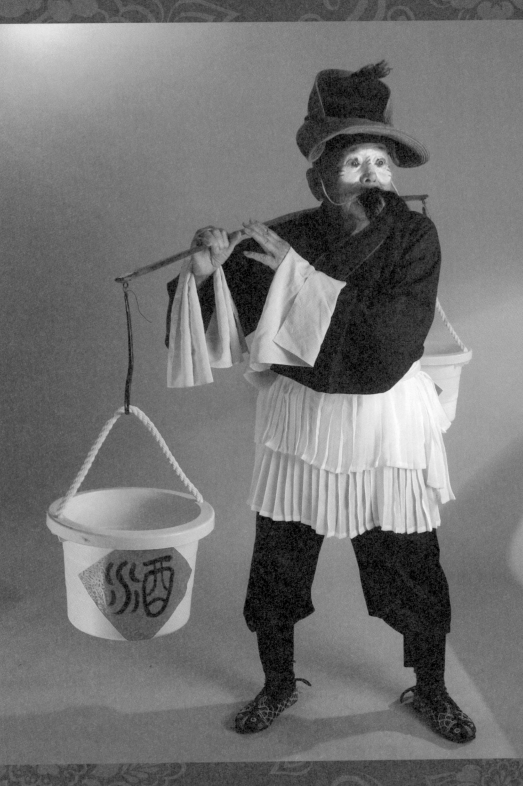

【九十九】

李家店

孫利

《李家店》又名《英雄會》，是彭公案故事。彭朋被奸臣武文華彈劾罷職，綠林英雄「白馬李七侯」不平，集綠林豪傑助彭朋復職，黃三太命計全憑自己的金鏢為信物，向各路英雄借貸。至寶爾墩，非但不借還出口傷人，黃三太遂與寶約定在李家店比武，三太不能勝寶爾墩，暗使甩頭一子，傷了寶爾墩，從此結仇。

有「野騾子」孫利者，是黃三太之幫閑，在兩家比武中，前後穿梭，不少滑稽動作，頗為討好的角色。孫利有的劇團寫作孫「立」，無關宏旨。

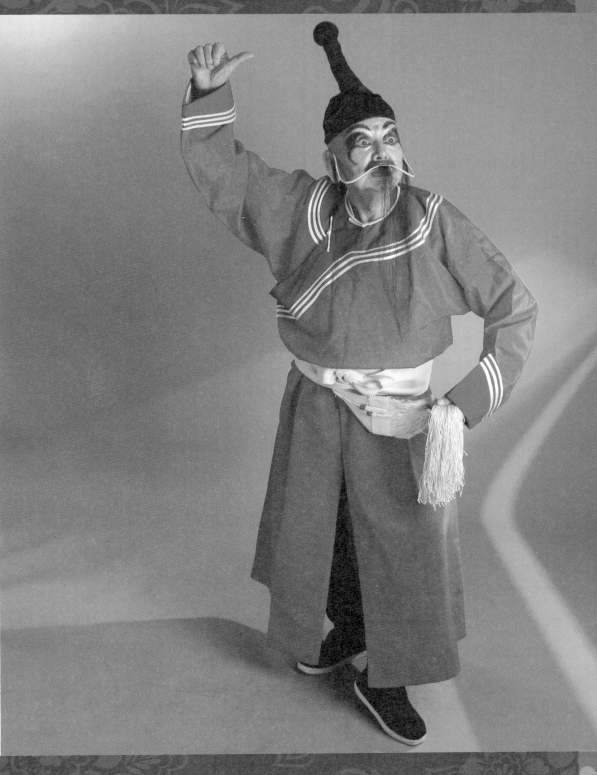

蓮花湖

大鼻子

　　《蓮花湖》又名《三俠劍》，是施公案的外篇。飛天鼠秦尤，替其父「五七達子飛天豹」報仇，行刺勝英，誤傷了其盟弟李剛，勝英命人訪拿秦尤，其間黃三太又被秦尤所傷。秦尤逃往蓮花湖投韓秀處，韓邀勝英至蓮花湖比武，勝英至，先令門下與韓秀比武，皆為韓秀所敗，勝英親自與韓秀鬥，挫敗韓秀，韓秀伏罪認輸，拜勝英為師。

　　戲中之大鼻子，乃是勝英手下的一名充數弟子，沒有真本領，但總想打頭陣，舉止可笑，營造氣氛，藥中甘草。

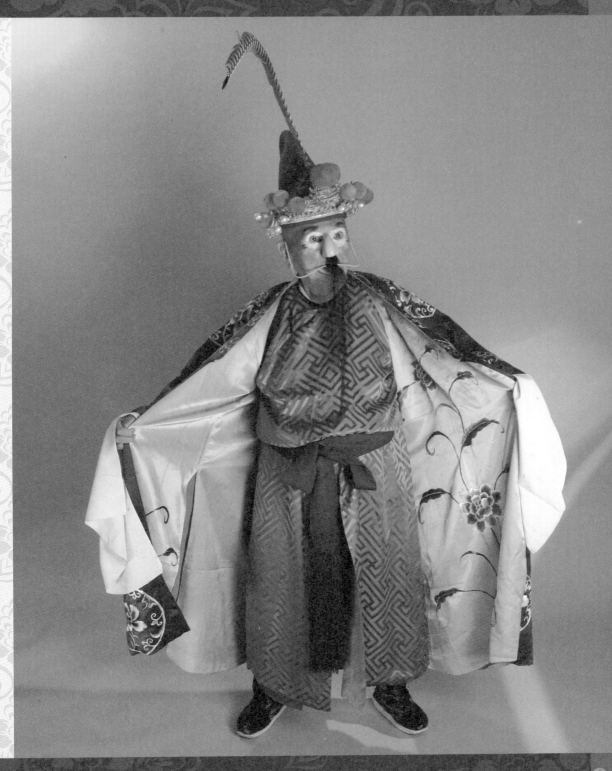

國家圖書館出版品預行編目（CIP）資料

吳兆南之皕丑圖 / 吳兆南編著． -- 初版． -- 臺北市 ： 皮克思文化傳播
出版： 商訊文化發行， 2013.12
　　面 ； 公分
ISBN 978-986-90163-0-8（平裝）
1. 京劇 2. 角色
982.24　　　102023905

編　　著／吳兆南
出版總監／張慧玲
編製統籌／黃政雄 姬天語
主　　編／劉增鍇
責任編輯／黃政雄
謄　　打／徐曼樺
攝　　影／劉不屈
燈　　光／翁柏祥
校　　對／吳兆南
封面設計／邱欽男
內頁設計／邱欽男
出　　版／皮克思文化傳播股份有限公司
地　　址／台北市信義區基隆路一段 159 號 13 樓之 1
電　　話／02-2391-4799
傳　　真／02-2391-4199

發 行 者／商訊文化事業股份有限公司
董 事 長／李玉生
總 經 理／魯惠國
行銷主任／黃心儀
地　　址／台北市萬華區艋舺大道 303 號 5 樓
發行專線／02-2308-7111#5722
傳　　真／02-2308-4608

總 經 銷／時報文化出版企業股份有限公司
地　　址／桃園縣龜山鄉萬壽路二段 351 號
電　　話／02-2306-6842
讀者服務專線／0800-231-705
時報悅讀網／http://www.readingtimes.com.tw
印　　刷／宗祐印刷股份有限公司

出版日期／2014 年 1 月　初版一刷
定價：360 元